KB056304

하 성 흡

Ha, Sung-Heub

WWW.HEXAGONBOOK.COM

이 도서의 국립중앙도서관 출판예정도서목록(CIP)은 서지정보유통지원시스템 홈페이지(http://seoji.nl.go.kr)와 국가자료종합목록 구축시스템(http://kolis-net.nl.go.kr)에서 이용하실 수 있습니다. (CIP제어번호 : CIP2019051223)

한국현대미술선 043
하성흡

2019년 12월 20일 초판 1쇄 발행

지 은 이 하성흡
펴 낸 이 조동욱
기 획 조기수 이승미 행촌문화재단
펴 낸 곳 출판회사 헥사곤 Hexagon Publishing Co.
등 록 제2018-000011호 (등록일: 2010. 7. 13)
주 소 경기도 성남시 분당구 성남대로 51, 270
전 화 010-7216-0058, 010-3245-0008
팩 스 0303-3444-0089
이 메 일 joy@hexagonbook.com
웹사이트 www.hexagonbook.com

ⓒ 하성흡 2019, Printed in KOREA

ISBN 979-11-89688-28-8
ISBN 978-89-966429-7-8 (세트)

하 성 흡

Ha, Sung-Heub

HEXAGON
Korean Contemporary Art Book
한국현대미술선 043

역사의 리좀: 하성흡의 수묵세계

황지우
시인, 한국예술종합학교 전 총장

하성흡은 사람이 하나를 잡고 꿰뚫었을 때 어느 지점에 도달할 수 있는가를 보여준, '일이관지一以貫之'하는 작가라 하겠다.

그는 광주에서 태어나 여태까지 그곳을 떠나지 않고, '광주'라는 지명에 압착되어 있는 우리 현대사의 그 모든 것, 그 빛과 그림자를 화선지에 섬세한 필치로 눌러놓았다. 그의 대표작이 된 "1980년 5월 21일"은 이제는 유명한 역사의 한 장면이 되었지만, 그 역사가 미쳐 날뛸 때의 끔찍한 아수라장을 부감법으로 내려다보는 한국 현대 수묵화의 한 전형을 완성해 놓은 것이다. 집단발포가 일어나는 그 순간 하성흡은 당시 고등학교 3학년 학생으로 금남로 3가 가톨릭센터 앞 바로 그 현장에 '있었다'.

한창 혈기왕성한 젊은 시절의, 알리바이가 아닌, 이러한 역사적 실존이 지금까지 그의 작품 전체에 '일이관지'하여 때로는 헐떡거리는 숨소리로 때로는 세상의 애잔하고 아름다운 것들에 대한 탄성의 한숨 같은 것으로 박동치고 있지 않나, 하고 느껴진다. 그의 '오월' 그림들은 근자의 '촛불' 그림들로 뻗어 나가며, 그의 '무등산' 그림들은 '남도' 그림들, '관동 8경'과 '금강산' 그림들로 쭉쭉 줄기를 늘려나가며, 그의 '역사인물' 그림들은 자신이 살고 있는 작업실 일대의 세탁소 아저씨, 곰탕집 아줌마 등을 그린 '장동 풍경'으로 호박 줄기처럼 연장되고 있다. 광주 오월에서 불끈 치솟은 그의 수묵 정신의 핏줄은 이렇듯 리좀(Rhisome: 가지가 흙에 닿아서 뿌리로 변하는 지피식물로 비유되는 사유의 번짐과 엉킴을 뜻하는 들뢰즈 용어)처럼 이 땅 곳곳에 뿌리를 내려 번지고 엉키고 있다. 그는 우리 역사에 불현듯 융기한 '천 개의 고원'들을 수묵 특유의 번짐과 엉킴을 통해 재역사화再歷史化시키고 있다고나 할까? 내가 평소에 부르는 식으로 말하자면, '이 자식'은 그러고 보니 겸재 정선의 진경眞景 미학을 오늘의 현실에서 오롯이 성취시키고 있었던 것이다.

하성흡은 내 젊은 날 미학, 현대회화론 강의를 '렬렬하게' 들어주고 그 뒤로도 사제지간의 인연을 이어온 절친이다. 30여 년 만에 귀향하여 만나보니 그간 수묵 1천여 점을 그려놓은, 말 그대로 화백이 되어 있다. 어찌 경탄하지 않을 수 있겠는가! 나는 그의 장동 화실에 가서 그동안 그가 그려서 켜켜이 벽에다 세워놓은 백호, 2백호 짜리 그림들을 일일이 꺼내어 육안으로 직접 일람하였던바, 그 어떠한 재능도 '은근과 끈기'를 이기지 못한다는 걸 실감했다. 바야흐로 요즘 하성흡은 물이 오를 대로 오른 듯해 보였다. 어느새 나이 50대 후반에 이른 즈음에 그의 참을 수 없게 치밀어 오르는 예술의욕은 백호 짜리 그림을 하룻밤에 일필휘지로 휘갈겨 쏟아내고 있었다.

오늘날 우리네 아트 월드나 옥션에서 수묵 한국화가 폭락하고 홀대받는 세태에 아랑곳하지 않고, 누가 봐주든 그렇지 않든, 하성흡은 묵묵히 수묵으로 일이관지하여 먹을 갈고 붓을 빨고 있다. 추운 겨울날 홀로 강에서 등불 밝히고 고기를 잡고 있는 모습이라니! 그 집어등集魚燈으로 물고기 몇 몰려오지 않더라도 황홀하게 후세에 남는 것은 그 불빛이리라.

광주 5월

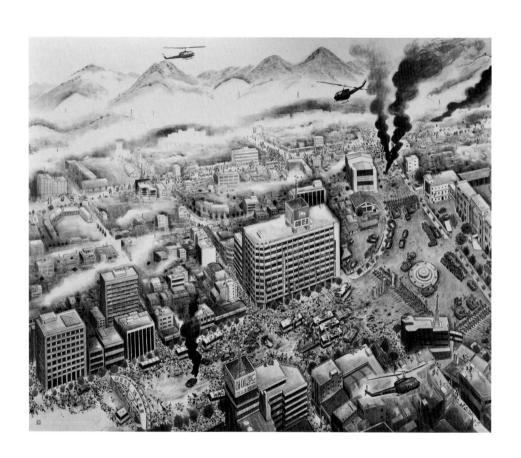

1980. 5. 21일 발포 143×176cm 한지에 수묵담채 2017

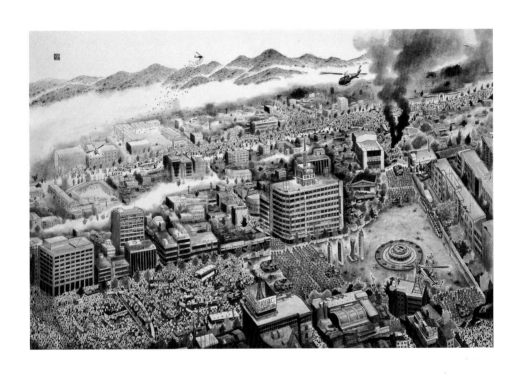

80년 5월 21일 100×155cm 한지에 수묵담채 2010

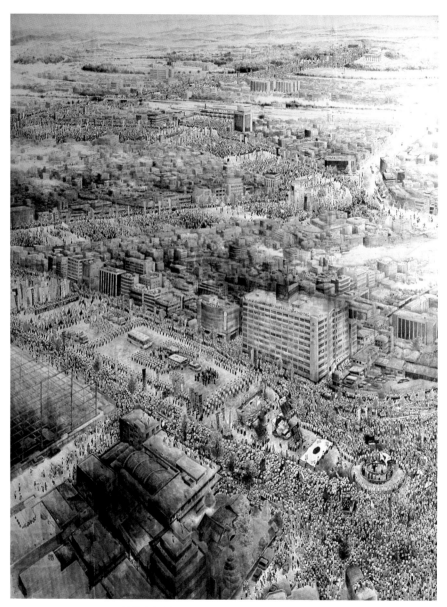

박승희 장례 행렬도 240×120cm 한지에 수묵담채 1992-1993

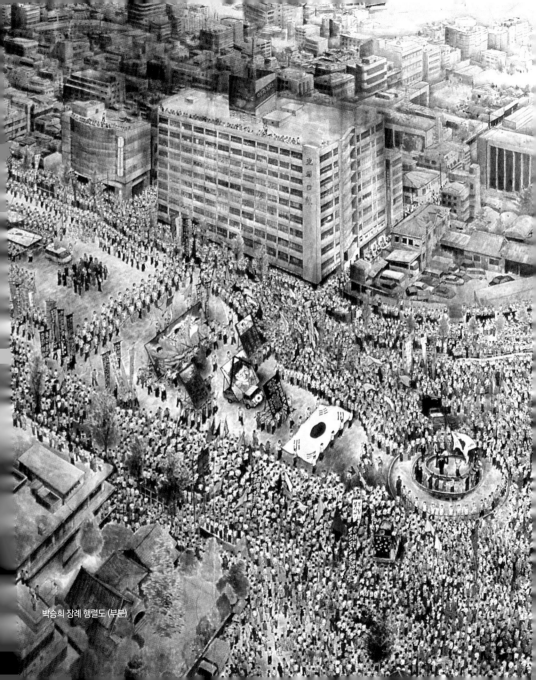
박승희 장례 행렬도 (부분)

5.18 광장 45×45cm 한지에 수묵담채 2006

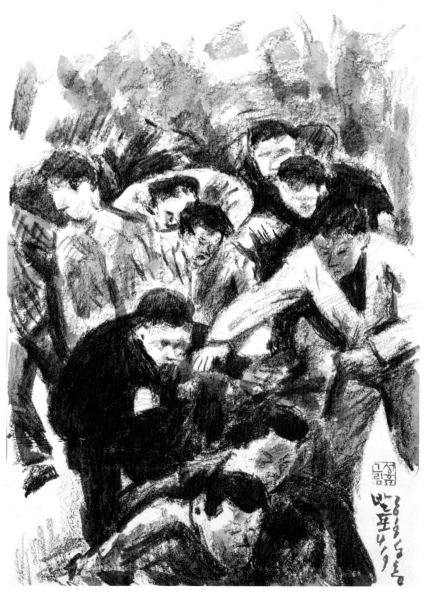

총을 쏘다 30×21cm 한지에 수묵 2019

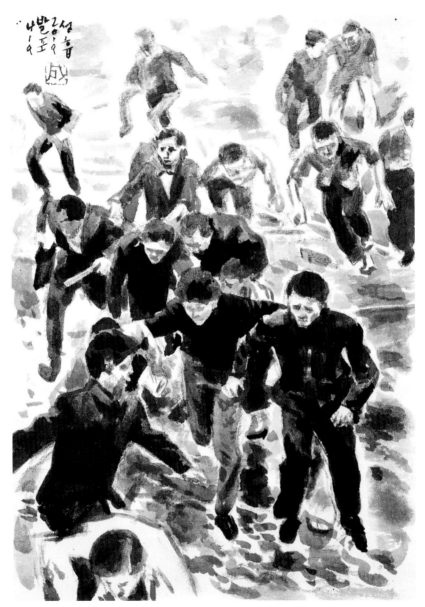

총을 쏘다니 30×21cm 한지에 수묵 2019

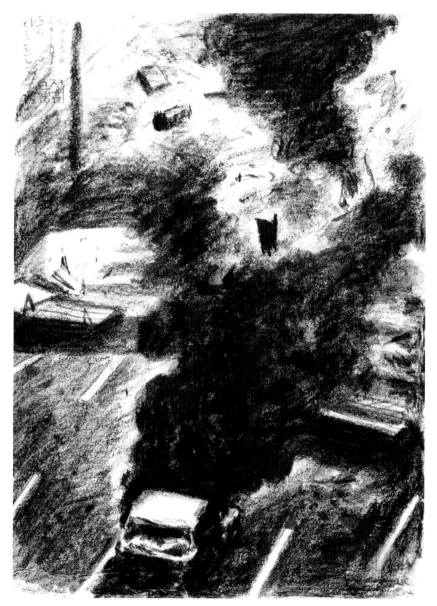

불타는 도시 30×21cm 한지에 수묵 2019

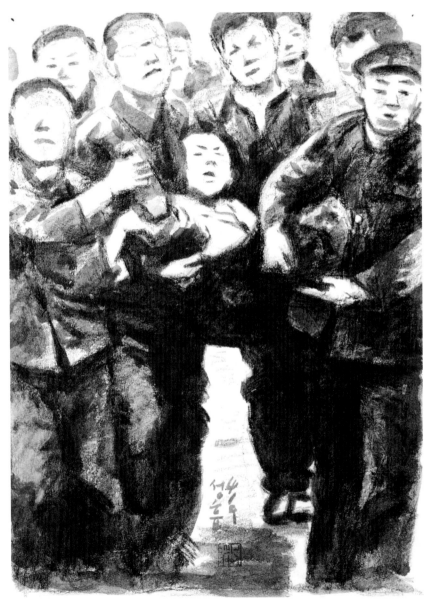

발포 후 30×21cm 한지에 수묵 2019

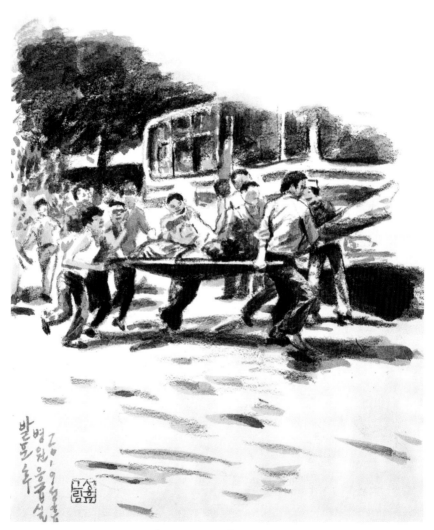

부상자 수송 30×21cm 한지에 수묵 2019

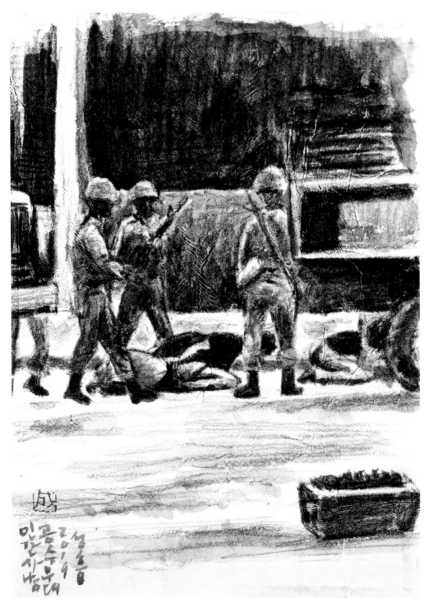

인간 사냥 30×21cm 한지에 수묵 2019

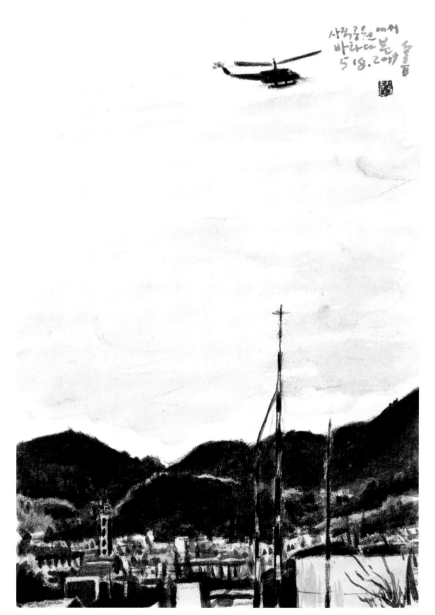

사직공원에서
바라다 본
5 18. 2에

정찰 30×21cm 한지에 수묵 2019

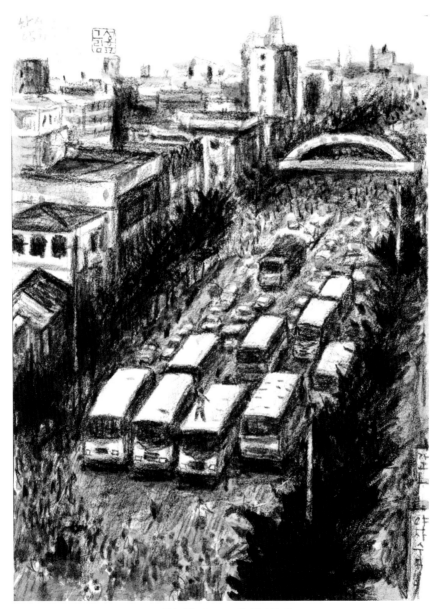

차량 시위 30×21cm 한지에 수묵 2019

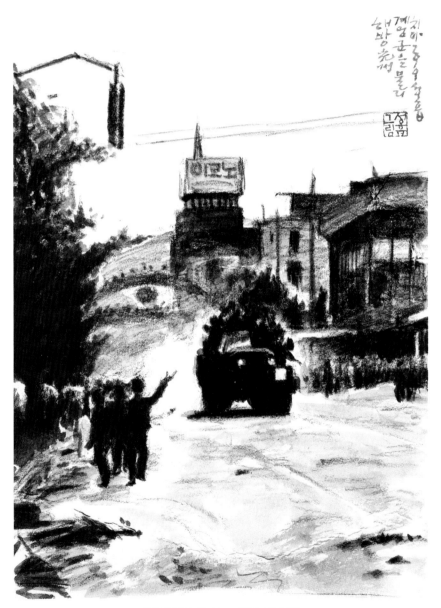

차량 시위 승리 30×21cm 한지에 수묵 2019

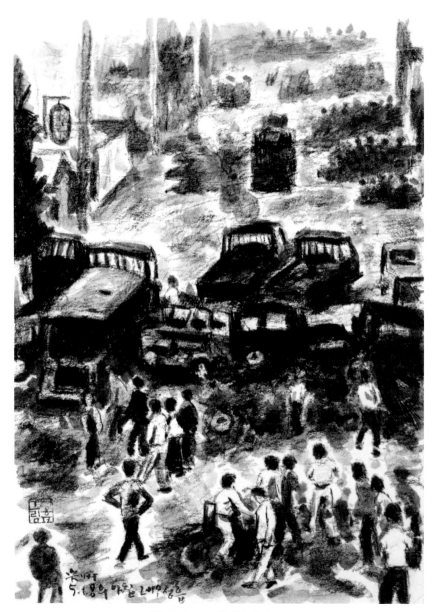

아침 30×21cm 한지에 수묵 2019

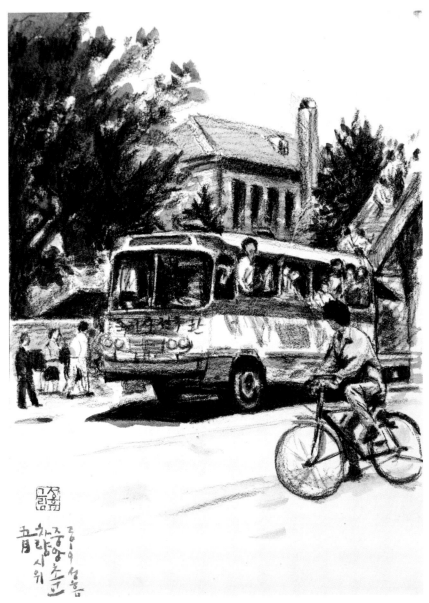

차량 시위 분노 30×21cm 한지에 수묵 2019

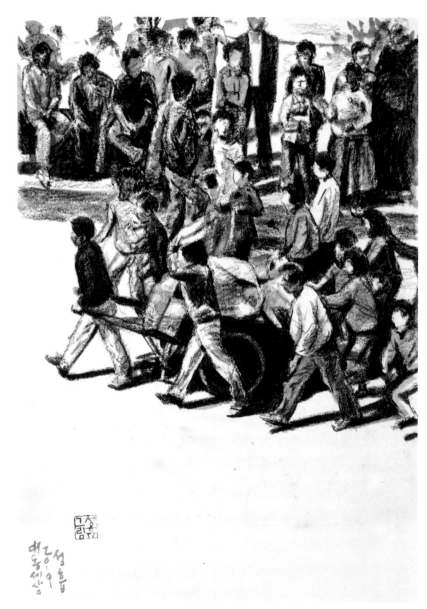

대동 세상 30×21cm 한지에 수묵 2019

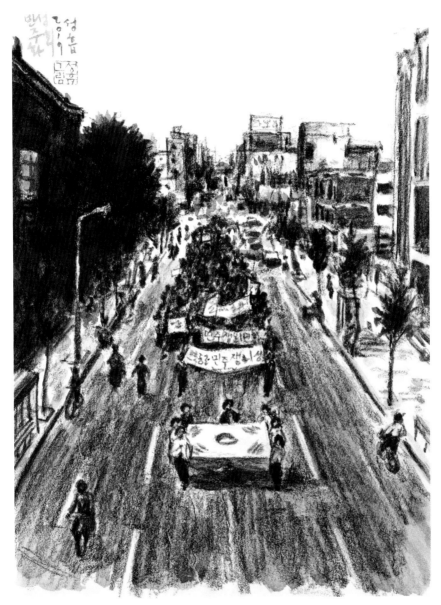

성회 30×21cm 한지에 수묵 2019

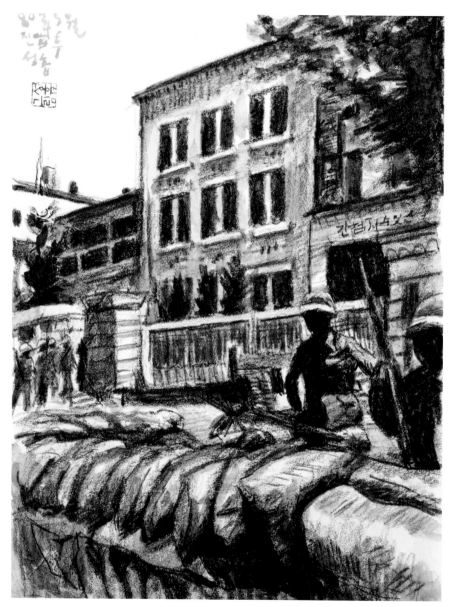

항쟁이 끝난 후 30×21cm 한지에 수묵 2019

들불 야학 30×21cm 한지에 수묵 2019

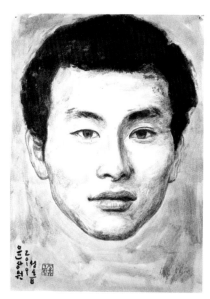

윤상원 30×21cm 한지에 수묵 2019

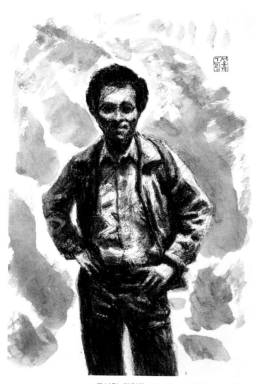

윤상원-광천동 30×21cm 한지에 수묵 2019

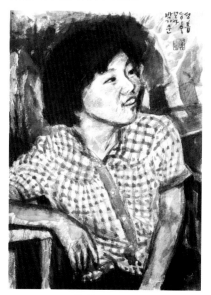

박기순 30×21cm 한지에 수묵 2019

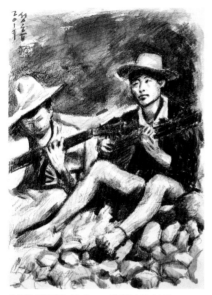

윤상원-대학시절 30×21cm 한지에 수묵 2019

윤상원-중학시절 30×21cm 한지에 수묵 2019

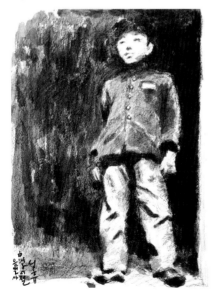

윤상원-어린시절 30×21cm 한지에 수묵 2019

열사의 어린시절 30×21cm 한지에 수묵 2019

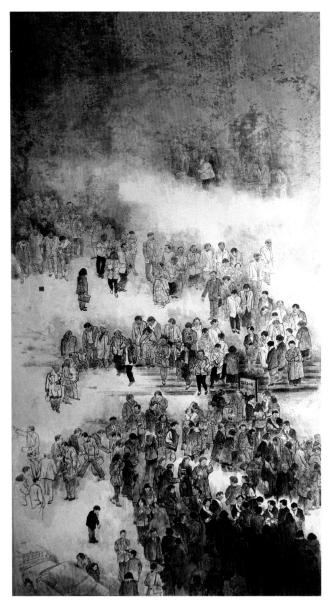

휴일 풍경 200×121cm 한지에 수묵담채 1994

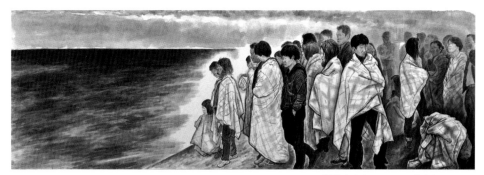

팽목항의 새벽 220×90cm 한지에 수묵 2014

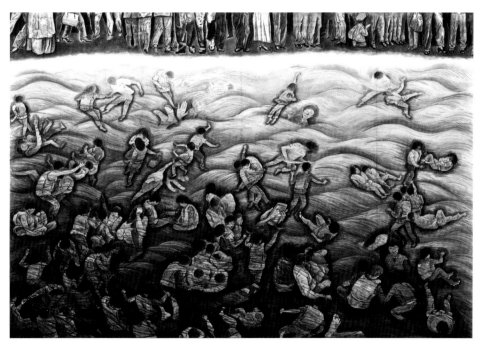

아이들 160×230cm 한지에 수묵 2014

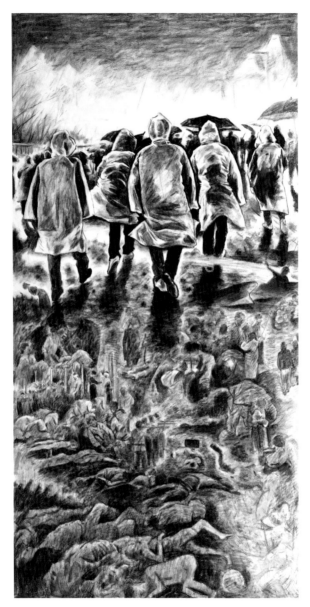

역사의 다리2 180×90cm 한지에 수묵 2018

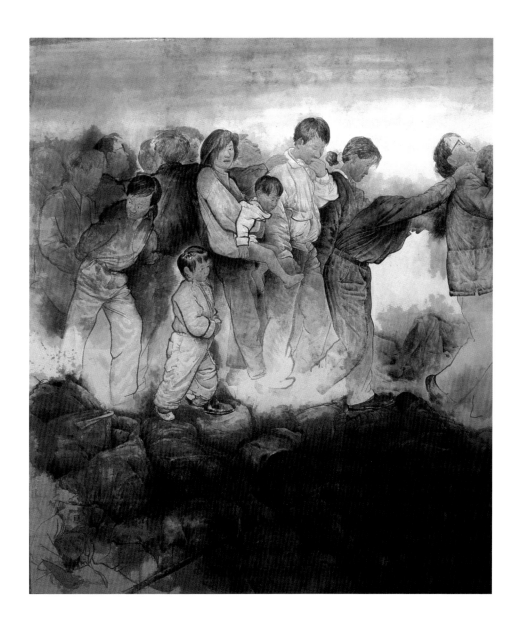

역사의 다리 220×200cm 한지에 수묵담채 1994

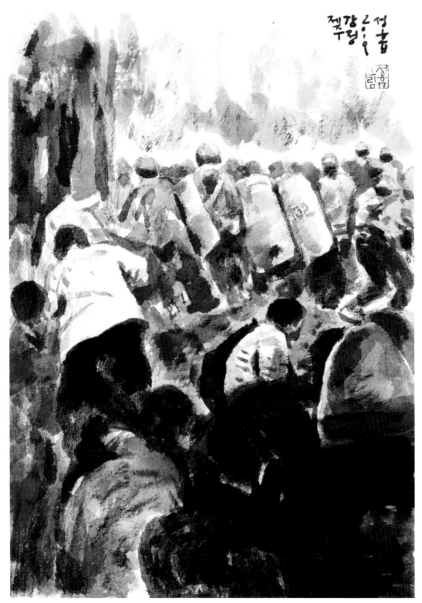

강정마을 30×21cm 한지에 수묵 2019

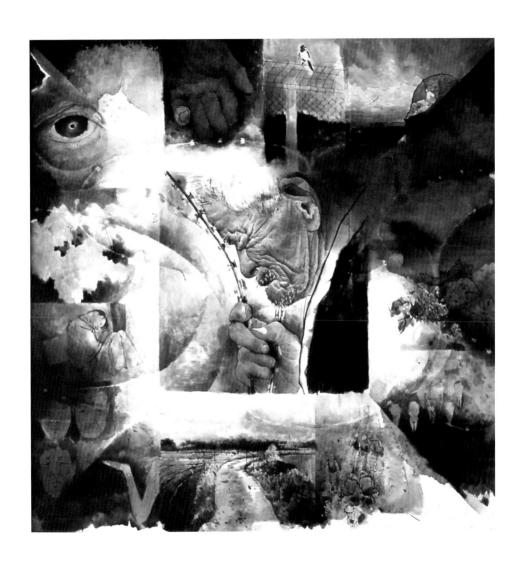

분단시대의 철조망 181×181cm 한지에 수묵담채 1995

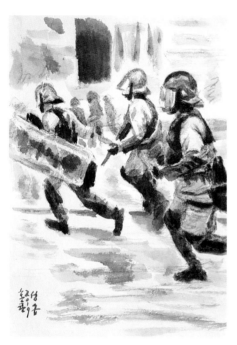

홍콩 30×21cm 한지에 수묵 2019

홍콩 2019 30×21cm 한지에 수묵 2019

촛불 30×40 cm 한지에 수묵채색 2018

그림 동시대의 증인

범현이
전시비평 · 예술문화연구회 대표

죽지 않을 만큼 먹고 죽을 만큼 그린다. 하루 하루가 그림과의 전쟁이다. 타협은 없다. 일상의 빈틈들은 그림 앞에 서면 완전함으로 변모한다. 모든 생활의 초점은 그림에 맞춰져 있다. 조그만 자투리 시간에도 사생을 한다. 시간에 빚진 사람처럼 대상을 형상화한다. 붓을 든 채로 의자에 앉아 쪽잠을 자고 깨어나면 다시 그림을 그린다. 어쩌면 작가는 그림과 샴쌍둥이로 태어났는지 모른다. 등뼈가 하나뿐이어서 영원히 분리될 수 없는.

현실 언어인 리얼리즘

그림은 삶이란 환경에서 선택한 노력이고 환경을 개선하려는 의지의 발로이다. 미적 장식뿐 아니라 인간 활동의 성찰로 표현되고 언어가 된다. 생활에서 차지하는 그림의 위치와 사회적 활동에서 작용하는 역할을 규정하면서 개인을 초월한다. 다시 말해서 그림은 우리라는 공동체 안에서 사회현상 내지는 사회의 현실을 적나라하게 표현한다.

만물의 영장인 인간은 정신적 존재임이 분명하다. 지성에 의한 사고능력을 가지고 있으며 의지에 의한 도덕적 행위, 감상적 표현에 의한 미적 활동의 여러 문화가치를 창조할 수 있는 정신적

능력을 가지고 있다. 인간은 아름다움을 맛보고 즐기며 사랑한다. 다시 말하면 인간의 활동 무대인 사회와 그 표현 언어인 예술의 문제는 미美의 위치와 인간의 사회적 활동에서 적용하는 미美의 역할을 규정하면서 개인을 초월한다. 또, 인간 공동체에서 사회 현상과 기능을 감지하고 예술의 형성에 중요한 원인으로 다가온다.

리얼리즘은 현실의 증인으로 역사의 기록을 간섭하게 되는 것이다. 리얼리즘이 갖는 '증인성'이란 현실의 '본질'을 그리는 것이라고 한다면 그것은 사회를 외면한 개인의 강조일 수 없는 동시에 개인을 외면한 사회의 강조일 수도 없을 것이다.

물론 리얼리즘은 외면적이든 내면적이든 간에 현실의 진실을 드러내고 모순을 극복하려는데 그 뜻이 있다. 미술이 현실을 상상적으로 표현할 줄은 알아도 현실이 갖는 역사적 성격이나 포괄적 의미를 망각한다면 가치 있는 현실의 문제와 삶의 의미가 담겨 있는가를 의문하게 된다. 예술은 그림이나 문학, 음악의 구분을 넘어 강물처럼 바다로 흐르며 용광로처럼 생명의 총체적 약동만이 있는 세계이기 때문이다.

리얼리즘과 하성흡

마찬가지로 우리는 미술을 시대와 사회 속에서

이해할 수 있고, 우리에게 감동을 던져주는 미술은 분명히 우리가 직면한 현실의 이야기를 그린 것일 것이며, 앞으로도 미술은 보다 나은 삶을 이루기 위해 오늘의 시대와 사회의 현실을 적나라하게 나타내야 할 필요성을 지닌다. 특히, 다양성을 갖는 동시대가 요구하는 미술은 고독한 천재의 미술이 아니고 컬렉터의 입맛에 놀아나는 그림이 아니며 자신이 살고 있는 사회와 시대, 자연을 극명하게 증거하고 참여하는 창조적 미술이 요구되는 시대이다.

그런 의미에서 하성흡은 리얼리즘 작가이다. 작업의 모든 근간은 현실의 사실적 묘사에 있다. 고등학교 3학년 때 겪은 5·18민중항쟁은 그의 삶을 송두리째 바꿨다. 삶의 가치와 의미를 새로운 직립으로 이끌어냈으며 화가로서 살아가야 할 삶의 여정 속의 목표와 방향성을 재정립시켰다. 항쟁의 마지막 날. 극도의 공포감으로 도청에서 도망쳐 나오면서 "살아남아서 내가 겪은 항쟁을 기록해야 돼" 라는 각오를 단 한 번도 잊은 적이 없었다. 대학에 진학해 서양화를 우리의 그림인 한국화로 전공을 바꾼 것도 우리의 뿌리와 정신을 찾자는 순수함과 역사적 힘의 발로였다.

현실을 직시한 다양한 장르의 그림을 그렸다. 내가 볼 때 특히 빼어난 것은 식영정 20영과 소쇄원 48영이었다. 걷고 또 걸으며 우리의 땅과 자연을 호흡한 결과물이었다. 눈에 보이는 그대로 묘사한 실경의 표현이 단원 김홍도의 화업이었다면 전통을 바탕으로 현재성(realism)을 담아

표현했다. 작가의 화폭 안에는 우리의 삶과 풍경이 시대와 함께 그대로 녹아있다. 정자문화로 대표되는 남도의 선비정신이 올곧게 조형되어 있으며 화폭 안의 풍경은 말 그대로 우리의 선조들이 살고 있는, 살아가고 있는 생활의 모습 그대로를 형상화했다. 봄과 여름, 가을, 겨울 우리의 강산과 풍경이 흐르는 시간 속에 담겼으며 그 자연 속에서 더불어 살아가는 진정한 자유인의 모습 그 자체를 형상화했다.

소쇄원 48영 작업은 이미 20여 년 전이다. 많은 사람들이 그림에 매혹해 실제 소쇄원을 찾아가고 있으며 소쇄원의 풍경 앞에서 작가의 붓끝에서 탄생한 소쇄원 48영 그림을 투영하곤 한다. 심지어 이 48영을 바탕으로 그 시대의 옷을 입고 시를 읊는 풍광의 재현이 이루어지고 있다는 사실은 그리 놀라운 일이 아니다. 작가가 이미 예견했던 일이기 때문이다.

또한 작가 자신의 주변 환경을 돌아보는 곳에서 실현 형상화되었다. 태어나서 살았던 동네를 돌아보는 것, 자신을 현재까지 키워준, 자신이 활동하고 있는 작지만 큰 세계, 동네였다. 오고 가며 매일 마주치는 세탁소, 마트, 골목 음식점 등의 사람들을 그리는 데서 소박하게 발현되었다. 그리고 나아가 길을 걷다가 마주친 작은 풀들. 아스팔트 틈새에서 자라나 꽃을 피우는 민들레, 누가 심은지도 알 수 없이 담을 타고 오르는 호박꽃과 나팔꽃, 길가에 동그마니 놓인 크고 작은 화분들 속의 식물들. 작가는 무심히 산책하며

눈에 띄는 모든 사물들을 면밀히 관찰했고 동네의 소소한 일상을 화폭에 옮겨 담았다. 동네 얼굴들이 실제 화폭에서 살아났고 먼지처럼 부유하던 객체에서 동네의 친근함과 삶의 스산함이 더불어 함께 어울리고 더불어 살아가는 역동성을 첨예하게 느끼게 되는 계기가 되었다.

조선 후기의 풍속화는 계층의 생활과 수직적인 관계에 따라 그림 속에서 표현되는 형상도 다르다는 것을 일깨워준다. 하지만 그것은 당시 생활상의 솔직한 표현이었다. 작가는 동네의 생활상을 보여준다는 의미를 넘어 역사의 주인으로 살아가고 있는 민중들의 편에 서서 삶의 내용을 화폭에 담으려 했다. 중요한 것은 현재라는 사실주의의 위대성을 입증하고 있다는 것이다.

동네에서 한 걸음 더 나아가 우리 고장의 무등산과 남도의 풍경을 화폭에 담았다. 올레길로 통칭하는 무등산의 옛길 풍경에 이어 서석대, 식영정, 원효사, 잣고개, 풍암정, 증심사 규봉암 등의 50여 점을 그렸다. 모두가 한지에 수묵담채로 그려낸 무등산의 풍경이다.

남도의 풍경은 오롯이 발로 걸으며 형상화 시킨 작업이었다. 모자를 쓰고 스케치북을 들고 걸으며 발길이 머무는 곳에서 그림을 그렸다. 작가의 그림에서 보여주는 남도의 풍광과 땅에서 느껴지는 것, 가슴을 치는 아릿한 무엇인가 가 표현의 이유가 될 것이다. 눈에 들어오는 풍광, 사진으로는 담겨지지 않는 그 무엇, 우리의 선조들이 짚신을 신고 걷고 또 걸어서 내어진 길을 따라 그저 걸었고 마음이 머무는 바로 그곳에서 화폭을 펼쳐두고 그렸을 뿐이다. 이렇게 수천여 점의 화업이 진행되었고 이 작업은 여전히 현재진행형이다.

영원히 오를 수 없는 애! 금강산

눈길을 멈추게 하는 그림. 눈동자가 다른 곳으로 돌려지지 않은 그림이 있다. 눈길을 거두지 못하고 점점 숙연해지게 하는 그림이다. 『금강전도』의 웅장함과 섬세함이 그렇다. 8m가 넘는 장지長紙의 그림이 있는가 하면 돋보기로 보아야 할 첨예한 그림도 있다. 그림을 그리기 위해 수차례 금강산을 오르내렸다. '꿈의 산이었고 우리의 혈맥을 보고 싶었다.'고 했다. 구룡폭포와 비봉폭포의 장대한 물의 몸이 추락하는 것에 전율이 왔고, 일만이 천 봉우리의 금강의 봉우리 속에서 인간의 만물상을 보았다. 한갓 붓으로 재주를 휘둘러 그려댄 그림들이 얼마나 보잘것없었는지 작가의 깨달음은 다시는 붓을 들 수 없을 것만 같은 절망 그 자체였다.

조선 시대의 실경산수화의 전통을 버리지 않았다. 겸재 정선이 이룬 예술적 형상의 세계를 그대로 답습하지도 않았지만. 작가는 겸재가 이루었던 실경의 세계, 금강전도에서 보여주는 원근법의 변증법적 통찰과 장쾌한 묵찰법으로 이루어진 백색 화강암에서 느낄 수 있는 장대한 기품, 기교와 세밀한 표현을 배제한 우람하고 장대한 기운, 단지 묵필법으로 체화된 나무들에 대한 표현은 그 본질을 정확하게 재현해 낸 산 증거들이라고 할 수 있다.

세상의 모든 만물상이 거기 있었다. 봉우리는 봉우리를 서로 껴안고, 업고, 기대고, 둥지를 만들고 또 대동세상을 이루며 하늘 아래 우뚝 도도히 서 있는 금강의 만물상이었다. 그리고 천천히 오래도록 금강전도를 그렸다. 50여 점의 금강전도는 이렇게 작가의 손안에서 실경實景과 진경眞景으로 거듭 모습을 드러냈다.

바라보이는 한 면만의 금강전도를 그리지 않았고. 눈에 보이지 않는 달의 뒷면 같은 모습까지 빼곡하게 빠트리지 않았다. 사계절을 부감법으로 내려다보았고, 측면에서 바라보았으며 금강산 계곡에 누워서 하늘을 바라보듯 금강산을 그렸다. 안개가 낀 금강산, 바다를 길게 출렁이고 있는 금강산, 봉우리에 앉혀 있는 정자와 절까지 섬세하게 표현했다.

폭포는 물이다. 높은 곳에서 아래로 낙하한다. 금강산의 폭포는 낙하라는 표현보다는 추락이라는 단어가 맞을 정도로 순간. 찰나에 낙하한다. 쿠르르쾅 소리와 함께 쏟아지며 푸르게 낙하한다. 역사는 폭포처럼 멈추지 않고 흐르고 흘러 바다로 향한다. 작가는 역사성을 잊지 않고 폭포를 통해 우리의 장구한 역사, 유장한 역사의 힘을 폭포로 표현하고자 했다. 같은 화제와 풍경이지만 매번 다른 해석으로 금강산을 조형했다.

일만 이 천 봉의 금강산을 눈을 감고도 그릴 수 있다. 가슴에 깊이 각인된 결과일 것이다. 몸이 간들, 또 몸이 가지 못한다 한들 어떤 까닭이 될 수 있겠는가. 작가는 이미 개안 된 눈으로 금강산의 일만 이 천 봉을 온몸에 간직하고 품고 있으니.

하성흡의 역사 기록화

광주의 과거와 현재의 모습도 화폭에 담았다. 오래전 풍경인 경양방죽부터 광주천의 목욕하는 아이들, 양동시장의 좌판, 을씨년스러운 광천동, 도내기 시장, 지금은 사라져버린 동방극장, 남선연탄 등 이 지역에서만 볼 수 있는 풍경들이 50여 점 넘게 화폭에 담겼다.

이 과거의 풍경들은 현재로 이어지기 위한 플랫폼 역할을 충분히 했다. 작가는 더 나아가 현대사에서 가장 뚜렷한 국가폭력을 화폭에 담기 시작했다. 바로 작가가 고3 때 겪은 광주민중항쟁이다.

전통적으로 한국화는 전통기록화 양식으로 동시대를 화폭 안에 담았다. 사진이 부분을 기록하고 있다면 한국화의 전통적인 기록화는 화면 안에 시대정신까지 전체를 담았다. 단원 김홍도의 기록화인 『연행도』 역시 조선의 사신도단이 중국의 사행길 풍경을 파노라마처럼 생생하게 그렸다. 작가는 전통기록화 양식을 현대적 재해석으로 우리의 역사를 특히 광주민중항쟁을 수묵으로 생생하게 그렸다.

작가는 항쟁의 정신과 대동세상의 철학까지 담아내어 표현하는 진경과 오월 당시의 현장성까지 담아냈다. 전통을 바탕으로 현재성을 담아 표현한 작가의 오월 그림들은 항쟁 기간 동안 광주시민들의 불꽃 같은 삶의 안과 밖, 성장과 내면의 고독, 자유에 대한 갈망과 국가폭력이 가한 광주라는 지역의 철저하게 파괴된 삶과 그 속에

서도 대동세상을 이룬 아름다움을 진중하게 담아 냈다.

조선의 전통기록화 기법에 현대적 해석을 곁들인 실경과 진경을 형상화한 작품으로 『박승희 열사 장례도 (1993)』, 『1980.5.20. 발포 2017』, 『1980.5.21. 발포 후』, 등이 있으며 근래에는 광주민중항쟁의 마지막 전사인 윤상원 열사의 일대기를 10점의 그림으로 형상화하는 작업을 하고 있다. 이 작품들은 작가만의 분명한 부감법이 눈에 띈다.

『박승희 열사 장례도 (1993)』는 1991년 전남대 재학생으로 교지 용봉에서 활동했던 박승희 열사의 분신사망 후 장례를 보고 작업한 결과물이다. 1991년 4월 26일 명지대학생 강경대가 전투경찰의 쇠파이프에 맞아 사망한 사건에 시민들은 분노했고, 29일 '강경대 열사 추모와 노태우 정권 퇴진 궐기대회'에서 박승희 열사는 분신, 21일 동안의 투병 끝에 사망했다. 이 그림을 작업한 작가는 역사적인 순간을 광주시가지를 포함한 광주시민들, 광주의 역사성까지 함께 한 폭의 그림 안에 표현하고자 했다.

『1980.5.20. 발포 (2017)』, 『1980.5.21. 발포 후 (2017)』에는 5·18민주화운동 과정 중 가장 극적이면서 참혹한 시간을 증거 하는 작품이다. 1980년 5월 21일 계엄군의 광주시민을 향한 총기 발포가 있었다. 이 작품은 계엄군과의 대치 상태이며 자국민을 향해 총구를 향한 국가폭력과 전두환 독재정권의 발포가 가장 극적이고 사실적으로 기록되어 있다. 당시의 현장을 촬영한 사진들이 맞닥트린 상황을 기록하고 재현하게 한다면 이 작품은 당시의 광주 시가지의 원형과 함께 광주시민의 분노와 절규, 민주화 요구까지 작가의 눈을 통과한 진경으로 그려내고 있다. 특히 헬기를 이용한 자동소총 충격 장면이 사실적으로 표현되어 있다. 작가는 이 작품으로 광주은행 공모인 광주화루에서 수상의 영예를 안았다. 대한민국에서 민중미술 작품의 최초의 수상이라는 점에서 의미가 크다. 다시 말하면 한국화의 분명한 동시대 역할과 절대가치, 그리고 존재 의미를 다시 자리매김해 준 것이라 볼 수 있다.

맺음말

미술이 최초의 증언이기를 원하는 얀 반 아이크(Jan van Eyck)의 그림 『아르놀피나의 약혼』에는 얀 반의 사인(sign) 아래에 '내가 거기에 있었노라'는 서명이 있다. 이 서명은 그동안 일반적으로 가졌던 초상화의 역할을 깨트리고 시간을 기록하며 힘찬 증인으로서 미술을 기록한다.

귀스타브 쿠르베(Gustave Courbet)의 '회화는 당대를 그리는 것이며 민중의 입장에서 비판하는 것'이란 말을 기억한다. 다시 말하면 미술이 우리의 현실을 객관적으로 파악할 때 그림은 '미술'이 아니라 '증인성'을 지닌 예술로서의 '미술'의 가치를 지닌다. 현실에서 유리된 개인의 세계는 그 개인에게는 의미 있고 값진 것이 될 수 있을지 몰라도 우리의 사회적 현실이나 민중의 생활면에서는 지극히 하찮은 것이 되고 말 것이다. 현실의 부조리를 피하면 피할수록 '증인성'은 그만큼 무

력하고 진부한 것이 될 것이며 상대적으로 사회나 민중으로부터 당연히 외면당하게 될 것이다. 더불어 역사의 주체가 되기를 포기하는 행위일 수밖에 없다. 과거의 역사에 대한 성찰과 깊이를 밝히는 열정을 통해 표현방식의 질서나 형식의 통일 등을 때로는 파괴할 때 비로소 한 걸음 나아가기 때문이다. 결국 그림은 인간의 존엄을 위하여 증인으로 남아서 시대를 증언해야 하며 작가는 그 의무를 안고 있는 것이다.

하성흡 작가의 화폭 안에는 묵필과 필법의 관념화를 경계하면서 그림 속의 생동이 한갓된 사변적인 추상으로 이어지는 것을 우려하고 그러한 경향에 비판하는 것까지도 염두에 두었음이 보여 진다. 또, 필묵법에 의한 발묵의 유희로 화폭의 빈약한 내용을 대신해 형식적, 미적 흥미 따위에 매몰되는 것 역시 거부하고 있음을 보여준다. 소시민적 미의 세계, 알량한 미의 세계의 탐닉을 경계하면서 기법에 놀아나지 않고, 내용을 중심으로 사고하려 한 흔적들이 도드라진다. 겸허와 삶의 방향성과 내용에 대한 성찰의 깊이가 부재한다면 전통의 계승과 창조가 아닌 오히려 전통의 왜곡이며 동시대 현실을 화폭에 담았다 할지라도 화면 속의 소재들을 기법의 노예로 삼는 것에 불과할 것이기 때문이다.

컨템포러리(contemporary) 미술의 흐름에 따라 화단의 조류는 수묵화의 전통이 소멸해가는 듯하고 수묵을 정통으로 다루는 작가도 손꼽을 정도이다. 100여 년 동안 문화 식민화가 자행된 이래로 전통회화 계승은 설 자리를 잃었다 해도 과언이 아니다. 작가는 외래 사조에 눈을 돌리지 않고 우리 숨결이 담긴 수묵화의 올바른 전통계승에 힘쓰고 있다. 중앙의 새로운 흐름에 편승하지 않은 채 작가로서의 생존방식을 찾고 우리 문화의 자긍심과 자존감을 세웠다. 오히려 당대의 삶의 방식과 부조리 속에서 진실 되게 보여줄 수 있는 창작 방법으로 리얼리즘에 입각하여 표현, 조형을 하고 있는 것이다. 무엇보다도 끊임없는 변증법적인 자신과의 싸움을 통해 예술적 실천을 역동적으로 새롭게 모색해 가고 있다. 지난 양식의 제반 성과들이란 끊임없이 파괴되면서 새로운 양식으로 변화해 나가는 과정일 것이다.

위대한 예술가는 그 시대가 제기하는 문제를 피할 수 없다. 시대가 요구하는 본질적 특징과 현상을 그려내지 않을 수 없다. 객관적 진실이란 개인의 삶의 내력과 역사가 서로 만나 보편화되는 과정에서 얻어지는 것이다. 민족의 역사가 객관적 진실로 서사화될 때 올바른 사회현실을 인식할 수 있는 동시대 예술가의 사명을 다할 수 있다. 그 시대의 중심에 하성흡 작가가 존재한다. 태어나고 자란 이곳에서 13년 만의 개인전을 진심으로 축하한다.

산수

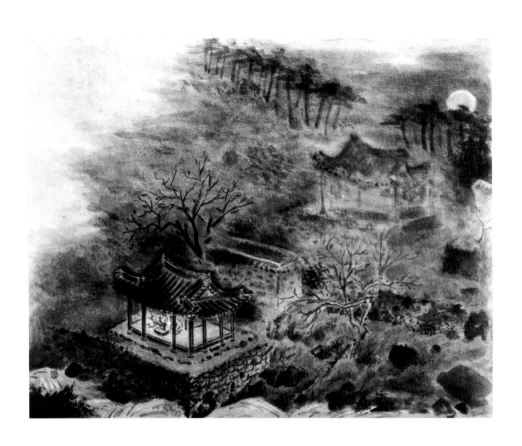

석부고매 石趺孤梅 45×60cm 한지에 수묵담채 1999

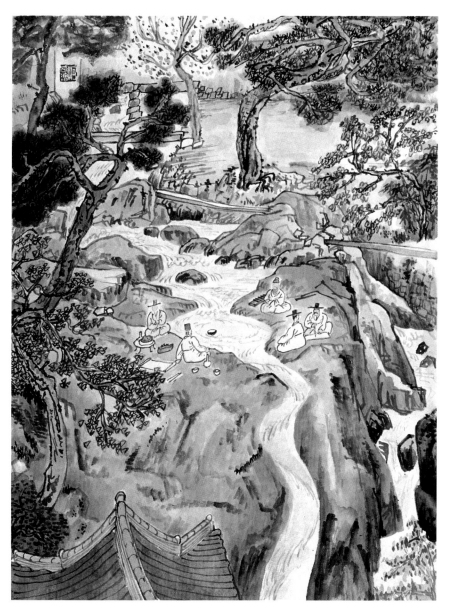

복류전배 洑流傳盃 60×45cm 한지에 수묵담채 1999

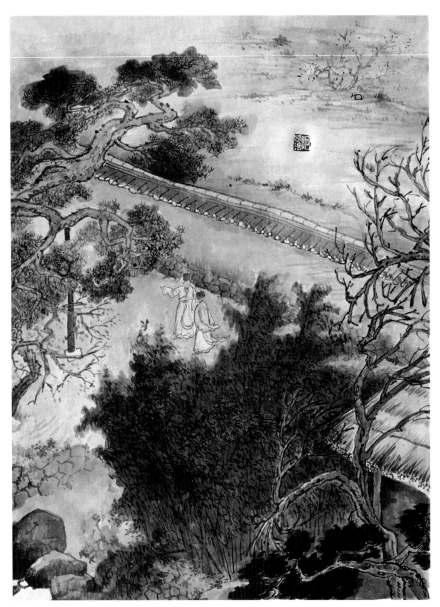

수계산보 脩階散步 60×45cm 한지에 수묵담채 1999

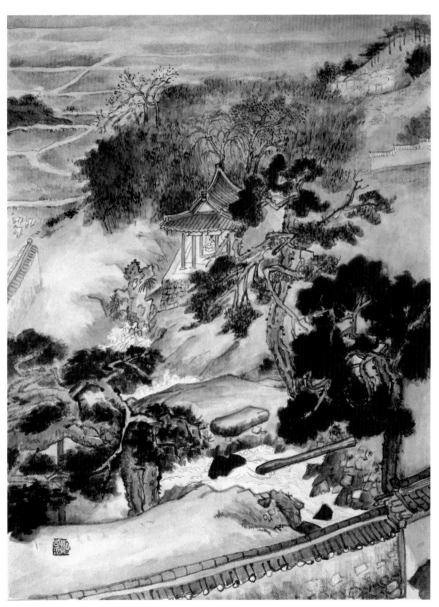

단교쌍송 斷橋雙松 60×45cm 한지에 수묵담채 1999

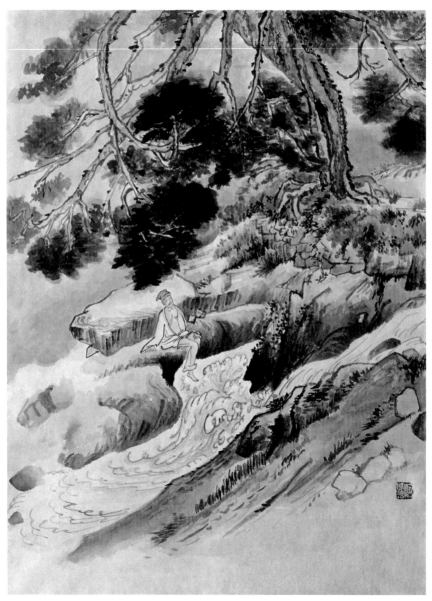

조담방욕 槽潭放浴 60×45cm 한지에 수묵담채 1999

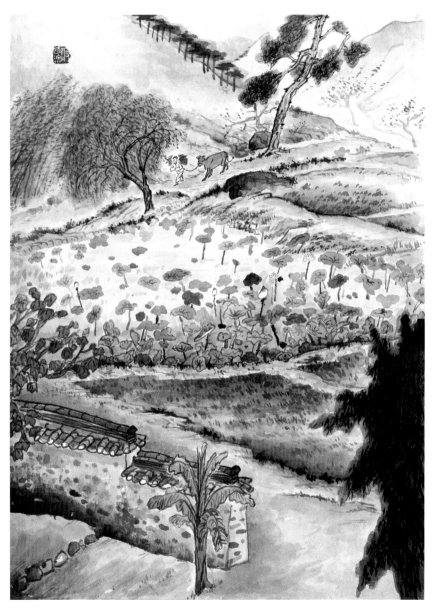

격간부거 隔澗芙蕖 60×45cm 한지에 수묵담채 1999

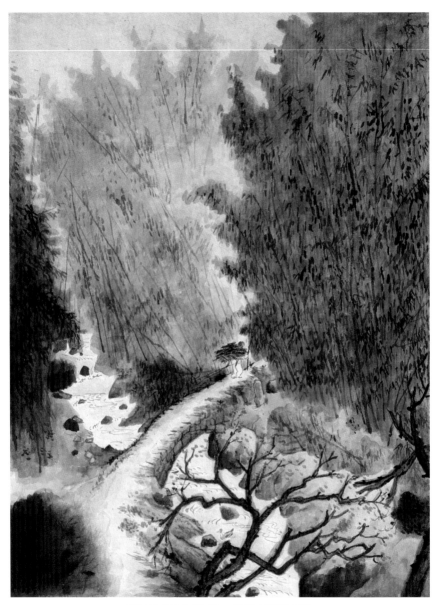

협로수황 夾路脩篁 60×45cm 한지에 수묵담채 1999

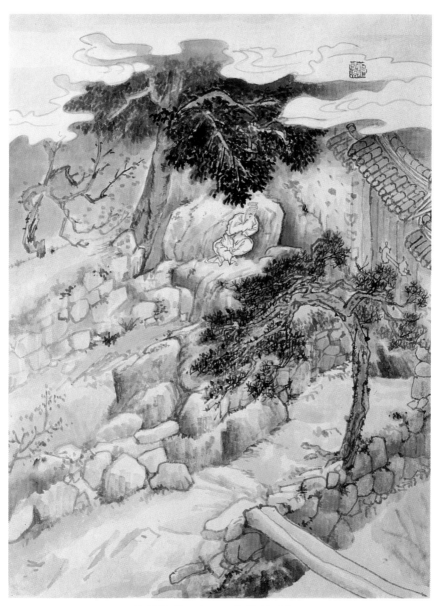

의수괴석 倚睡槐石 60×45cm 한지에 수묵담채 1999

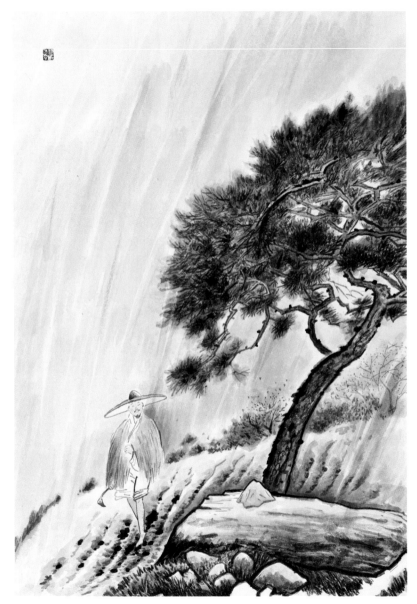

소쇄처사 134×72cm 한지에 수묵담채 2010

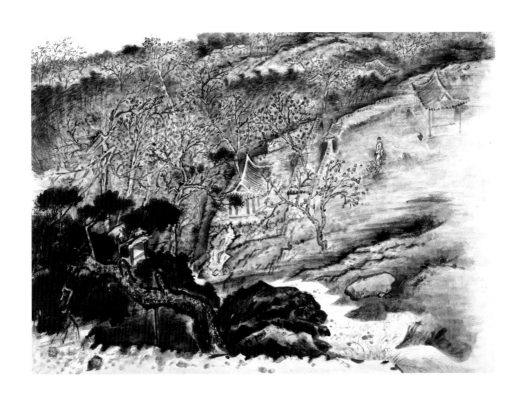

영학단풍 映壑丹楓 60×85cm 한지에 수묵담채 1999

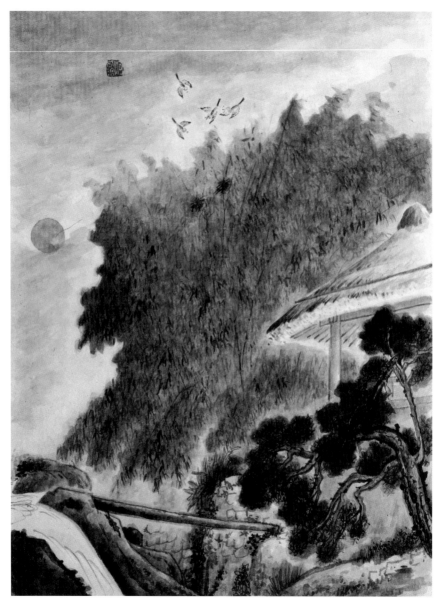

총균모조 叢筠暮鳥 60×45cm 한지에 수묵담채 1999

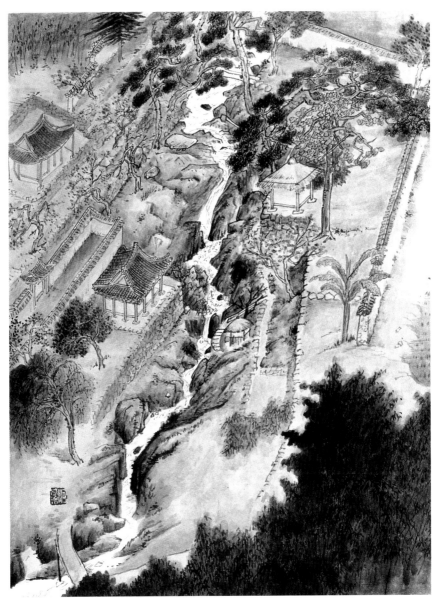

편석창선 遍石蒼蘚 60×45cm 한지에 수묵담채 1999

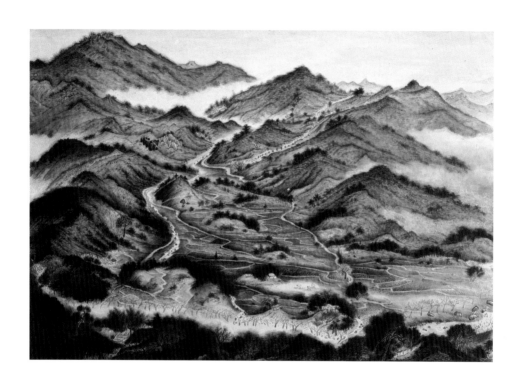

촌간자미 櫬潤紫薇 118×174cm 한지에 수묵담채 1999

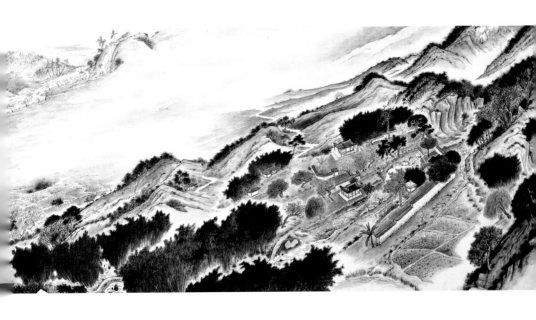

소쇄원전도2 112×224 cm 한지에 수묵담채 2015

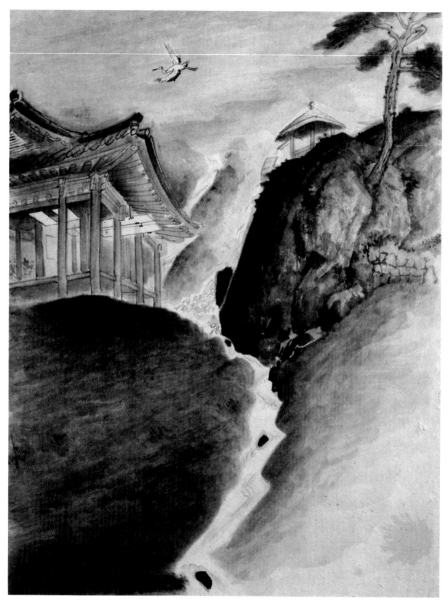

절애소금 絶崖巢禽 60×45cm 한지에 수묵담채 1999

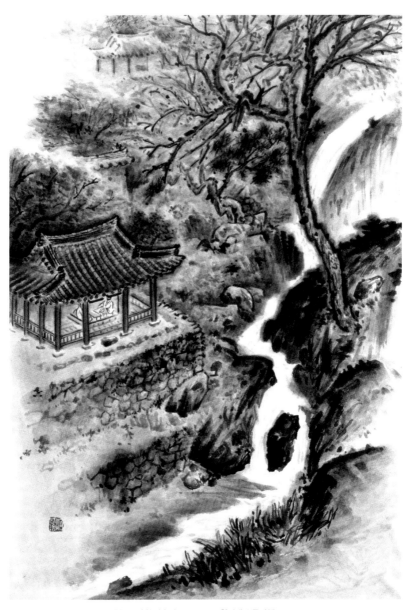

침계문방 枕溪文房 60×45cm 한지에 수묵담채 1999

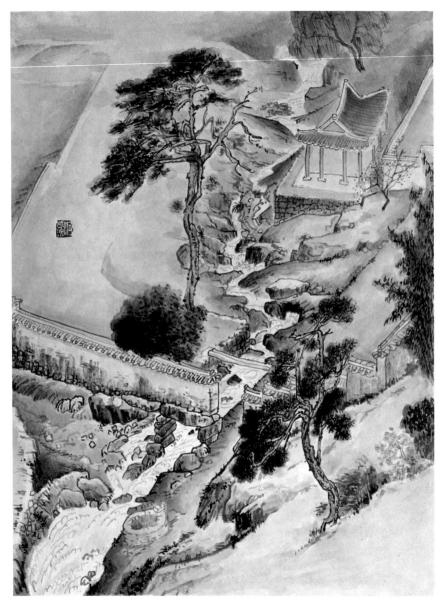

원구투류 垣竅透流 60×45cm 한지에 수묵담채 1999

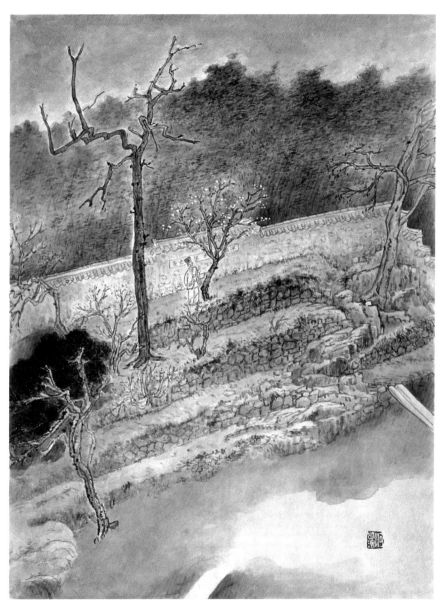

매대요월 梅臺邀月 60×45 한지에 수묵담채 1999

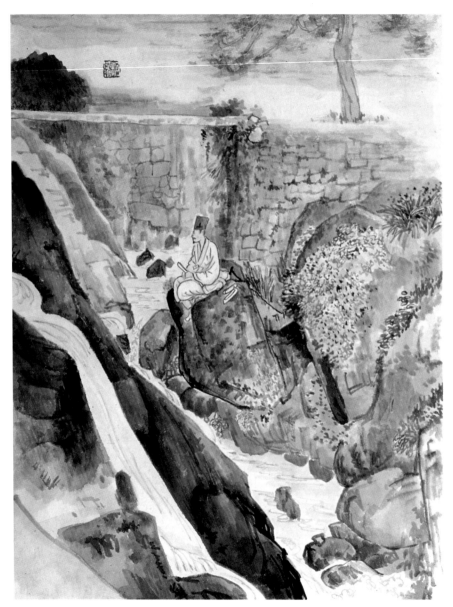

탑암정좌 榻巖靜坐 60×45cm 한지에 수묵담채 1999

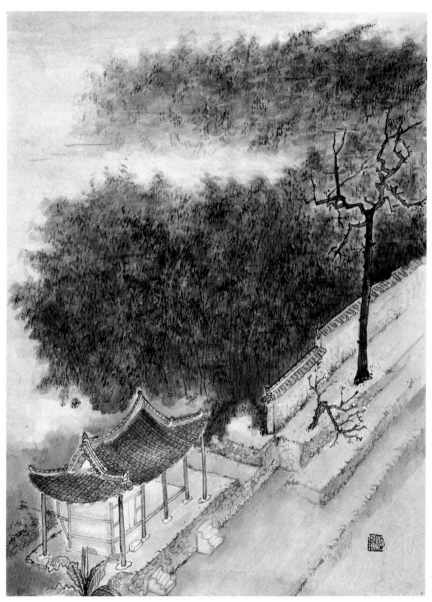

천간풍향 千竿風響 60×45cm 한지에 수묵담채 1999

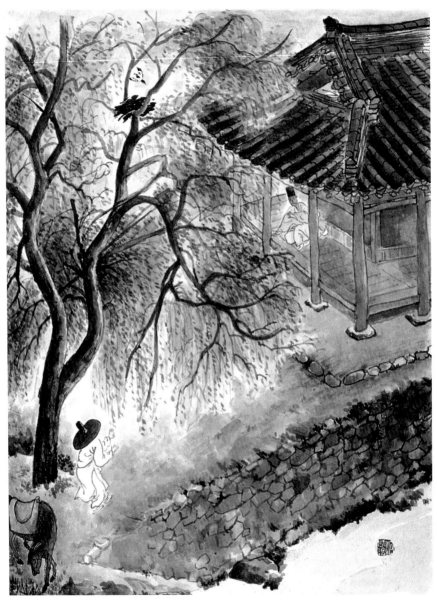

유정영객 柳汀迎客 60×45cm 한지에 수묵담채 1999

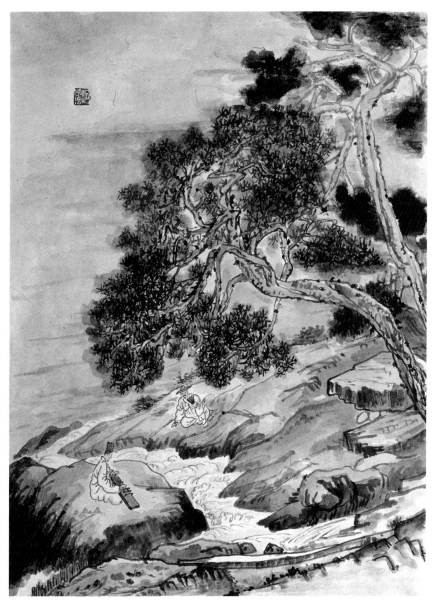

옥추횡금 玉湫橫琴 60×45cm 한지에 수묵담채 1999

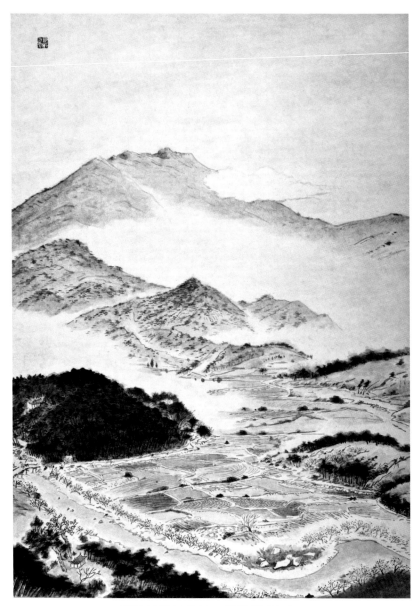

식영정-서석한운 140×74cm 한지에 수묵담채 2014

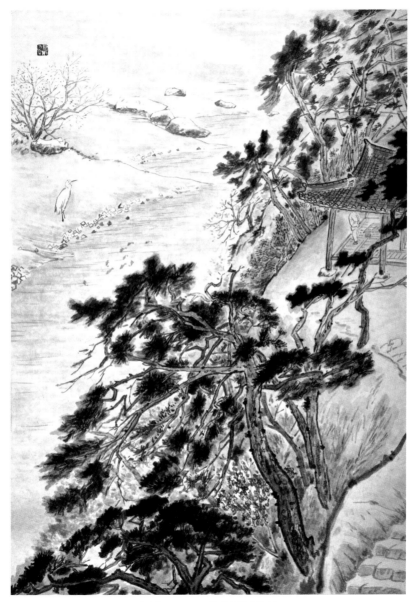

수함관어 140×74cm 한지에 수묵담채 2014

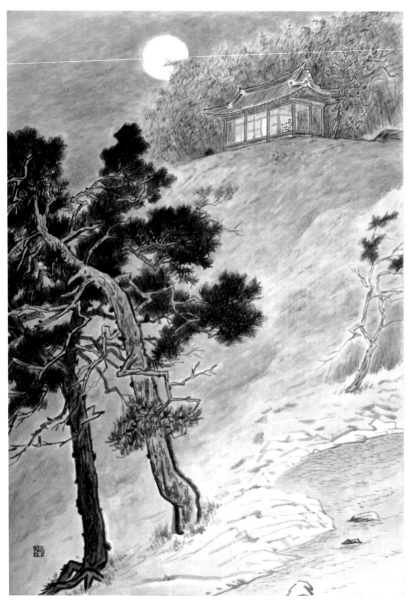

7영 조대쌍수 140×74cm 한지에 수묵담채 2014

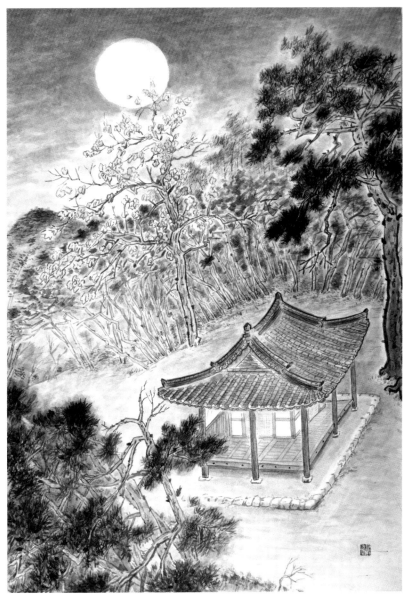

5영 식영정 벽오랑월 140×74cm 한지에 수묵담채 2014

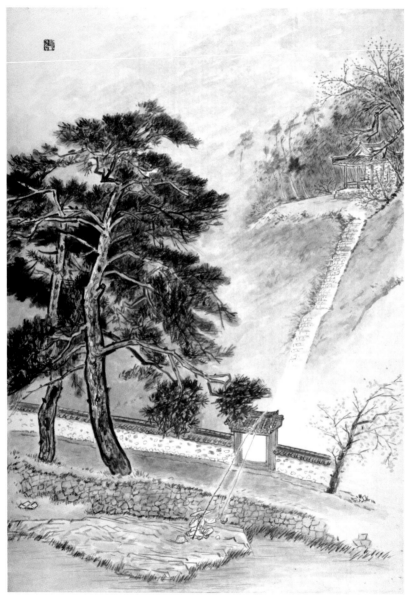

8영 환벽영추 140×74cm 한지에 수묵담채 2014

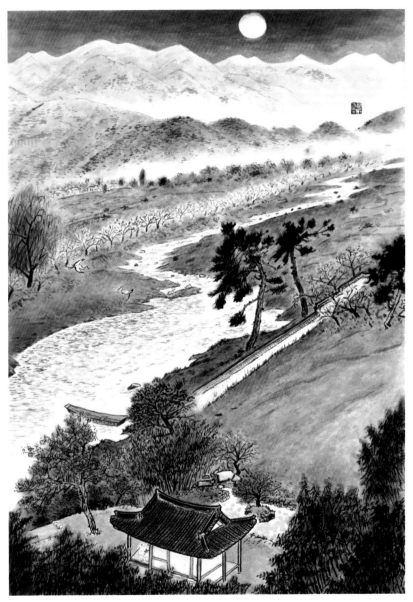

9영 송담범주 140×74cm 한지에 수묵담채 2014

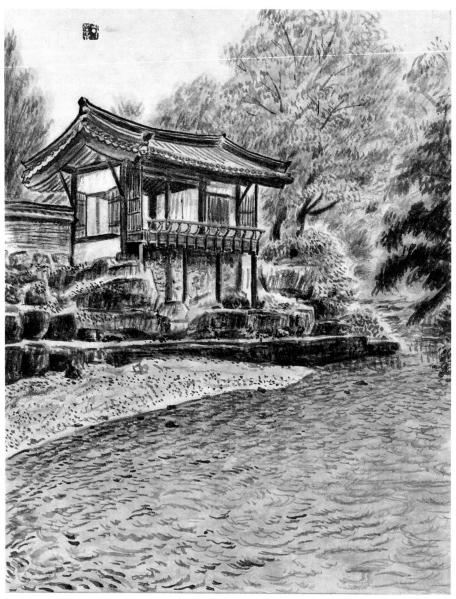

독락당계정 40×30cm 한지에 수묵담채 2017

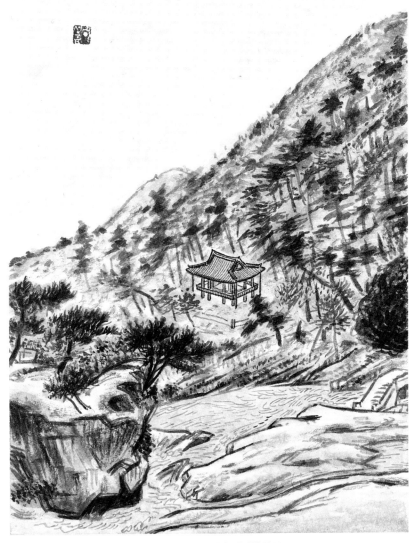

수승대 40×30cm 한지에 수묵담채 2015

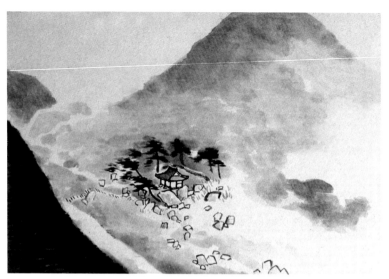

풍암정 30×40cm 한지에 수묵담채 1996

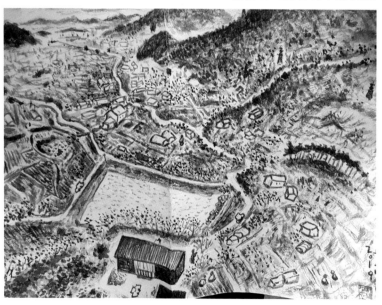

수윤의 봄 35×45cm 한지에 수묵 2018

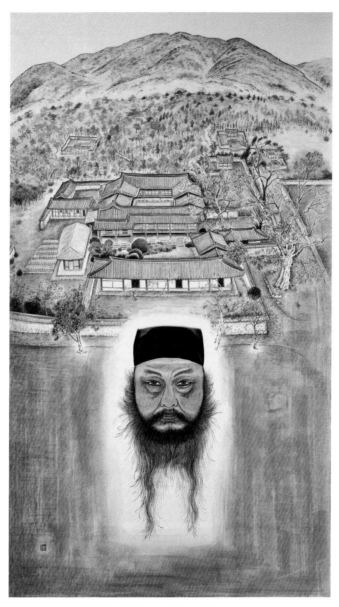

공재와 녹우 166×86cm 한지에 수묵담채 2016

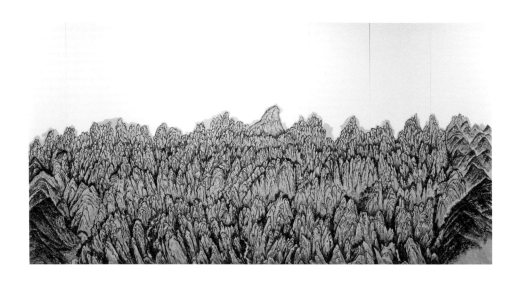

만물상5 78×487cm 한지에 수묵채색 2012

만물상 47×47cm 한지에 수묵채색 2005

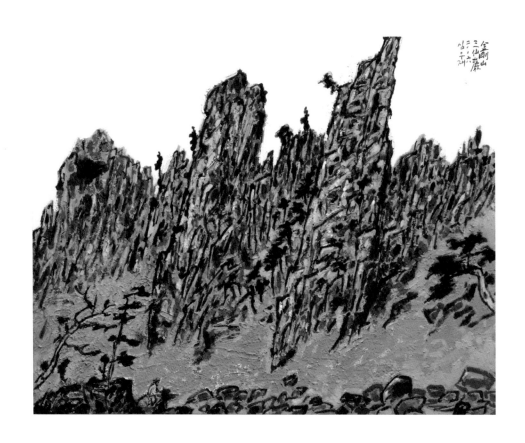

金剛山
三仙巖
삼선암
우제

삼선암 58×87cm 한지에 수묵채색 2006

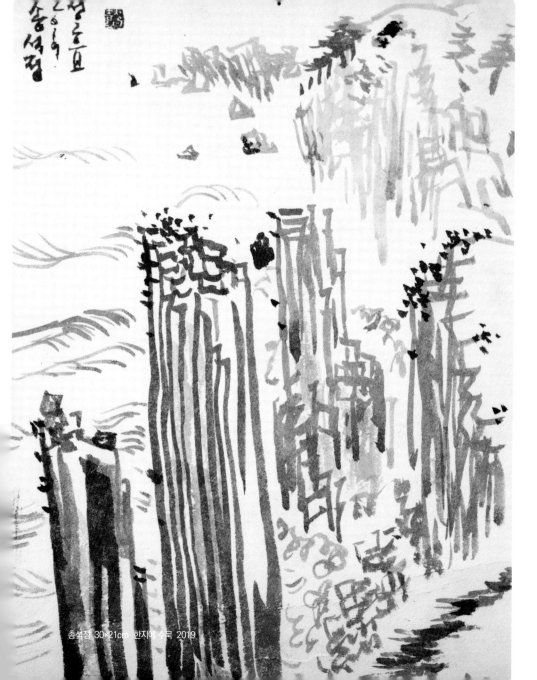

총석정 30×21cm 한지에 수묵 2019

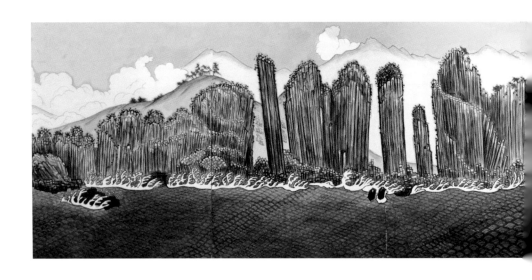

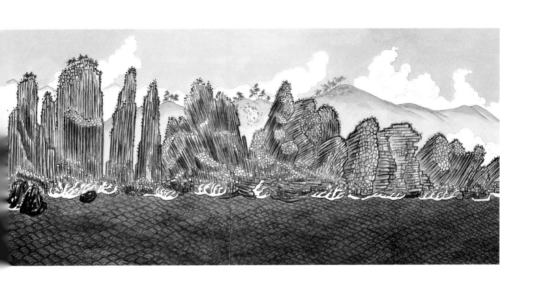

총석정 95×687cm 한지에 수묵채색 2019

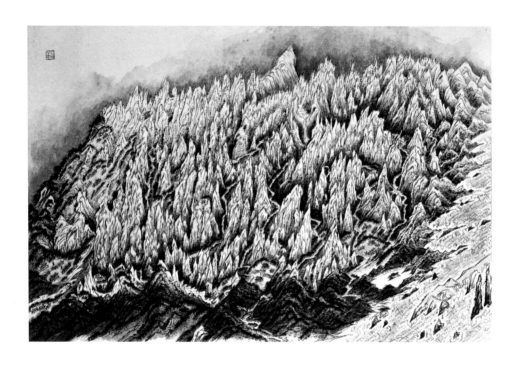

금강산 60×90cm 한지에 수묵담채 2011

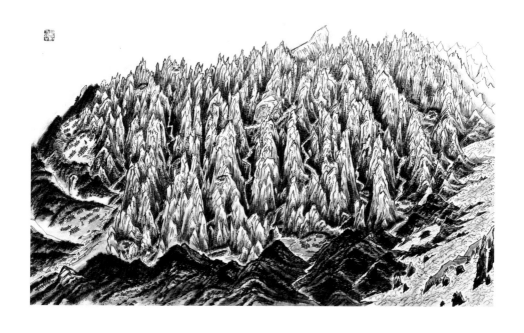

금강전도3 55×78cm 한지에 수묵담채 2011

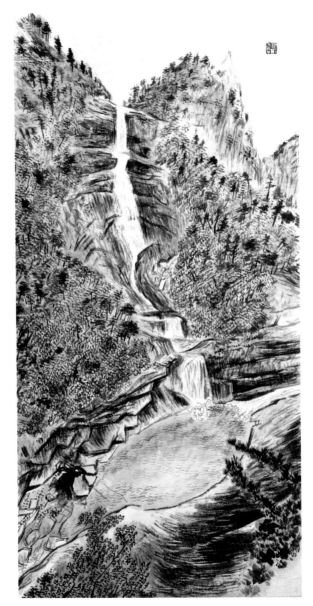

비봉폭1 118×57cm 한지에 수묵담채 2018

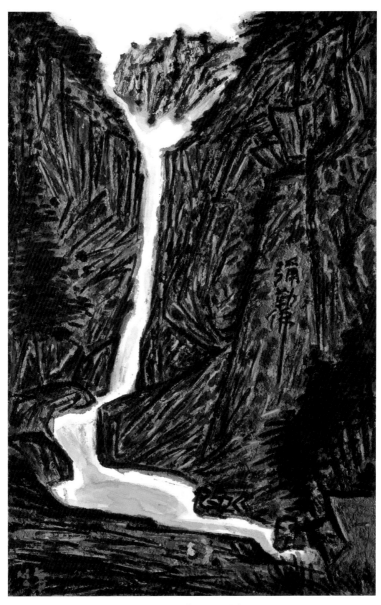

구룡폭 60×45cm 한지에 수묵채색 2015

이끔 68×47cm 한지에 수묵채색 2006

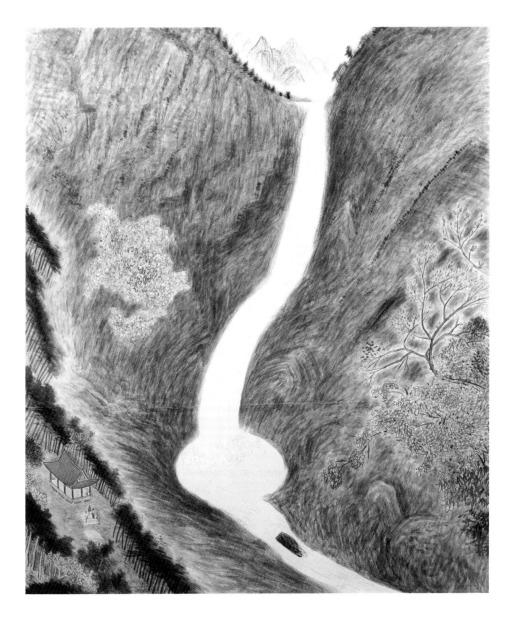

구룡폭 225×180cm 한지에 수묵담채 2018

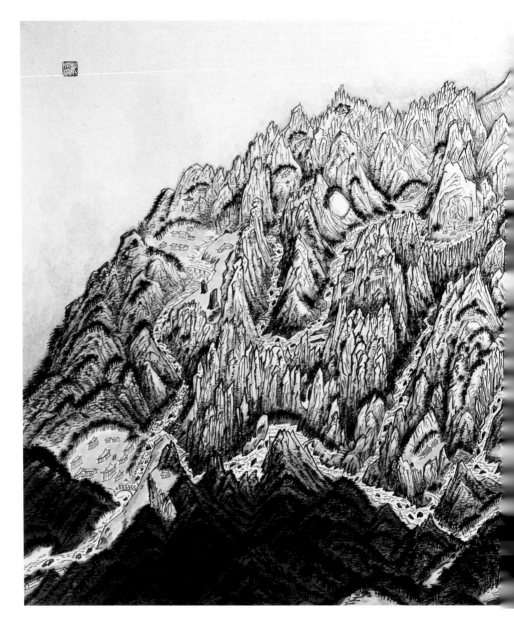

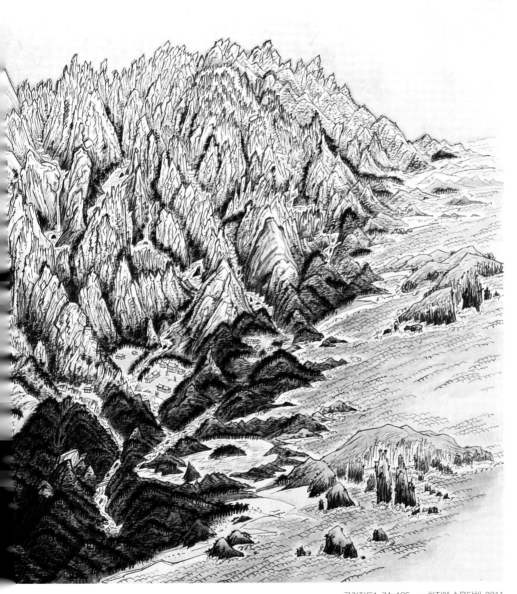

금강전도1 74×135 cm 한지에 수묵담채 2011

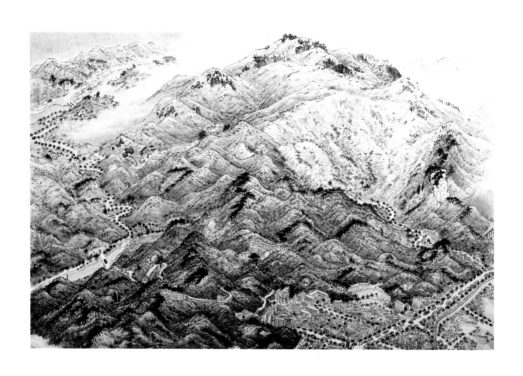

무등전도2 130×70cm 한지에 수묵담채 1999

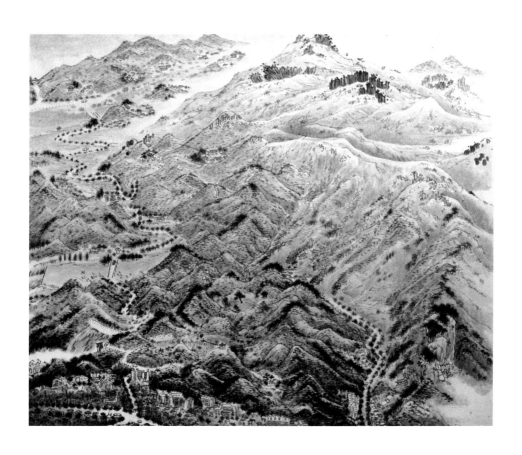

무등전도3 130×78cm 한지에 수묵담채 1996

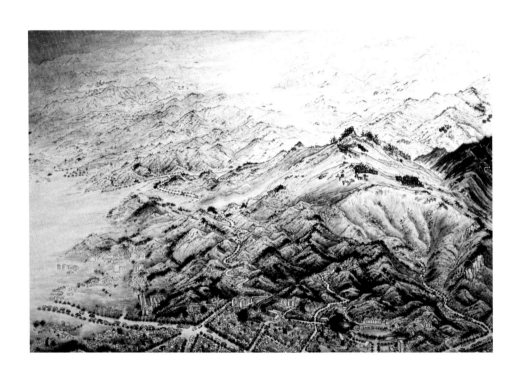

무등전도4　122×78cm　한지에 수묵담채　1999

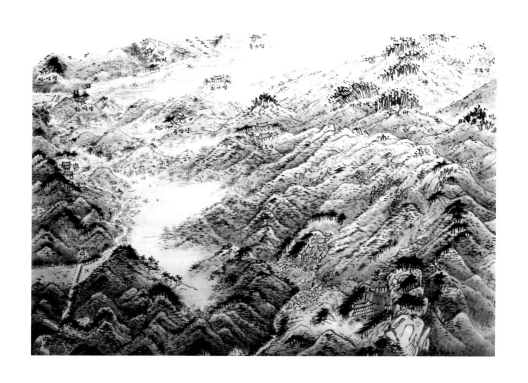

무등전도10 109×76cm 한지에 수묵담채 1997

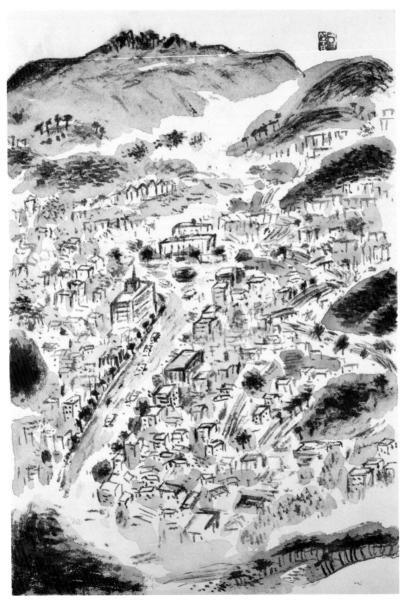

광주전경 30×40cm 한지에 수묵채색 2008

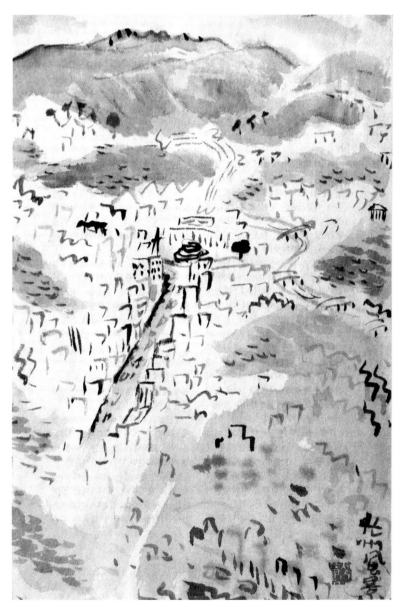

광주-빛의 경전 30×40cm 한지에 수묵채색 2008

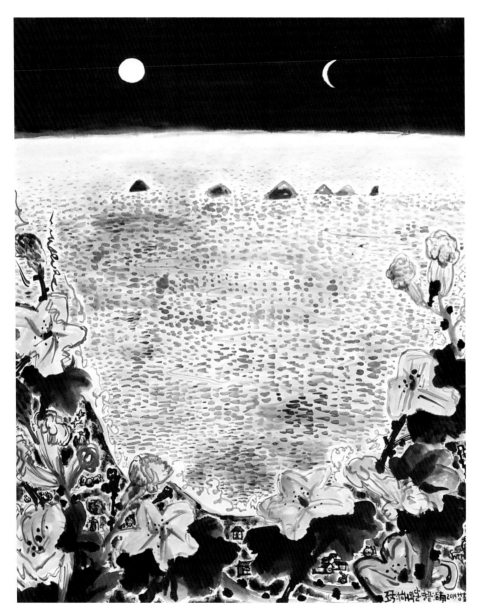

조국의 해와 달-땅 끝 해남 170×120cm 한지에 수묵 2019

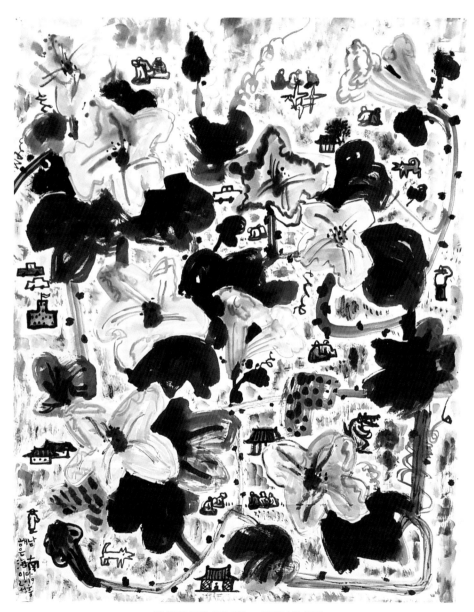

해남은 해남이다 170×120cm 한지에 수묵 2019

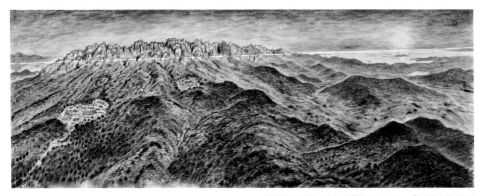

저물면서 빛나는 바다−미황사 131×53cm 한지에 수묵 2018

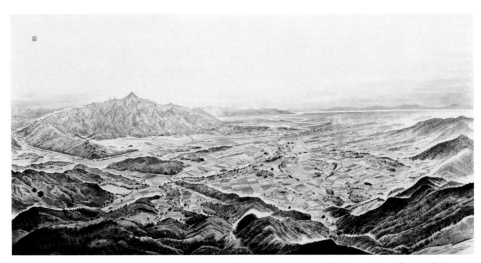

영암들녘 82×177cm 한지에 수묵담채 2016

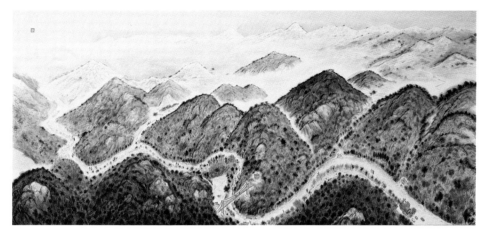

가마골을 걷다 91×178cm 한지에 수묵담채 2017

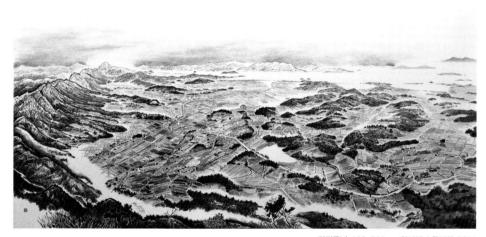

강진들녘 122×244cm 한지에 수묵담채 2014

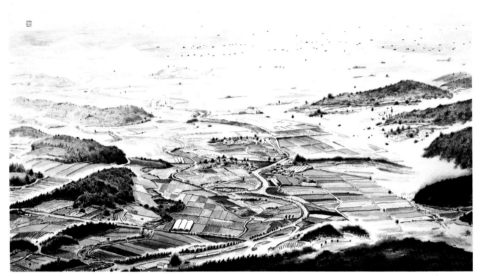

도솔암에서 본 해남 들녘 61×91cm 한지에 수묵담채 2016

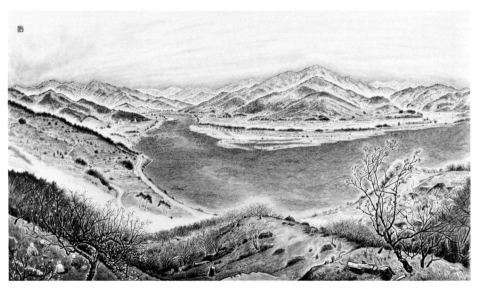

이른 봄의 섬진강 71×121cm 한지에 수묵담채 2009

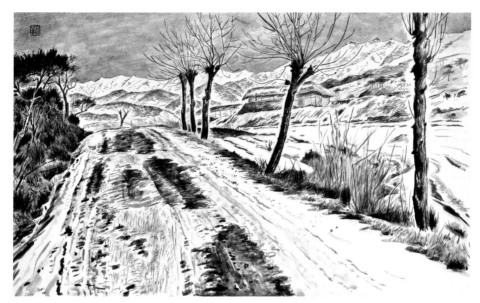

눈길 61×91cm 한지에 수묵 2011

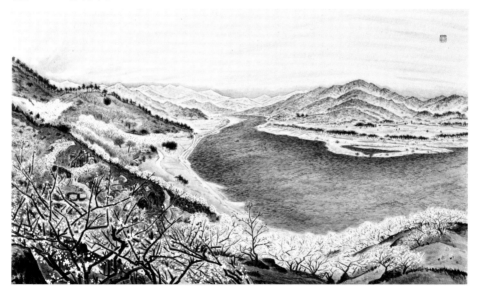

섬진강의 봄 68×134cm 한지에 수묵담채 2015

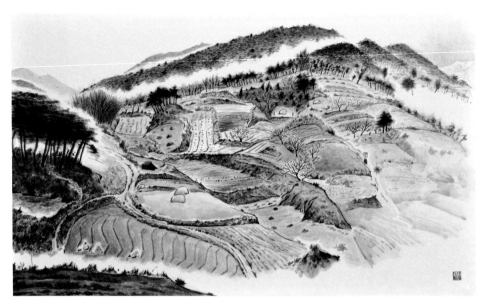

금곡마을의 봄 61×91cm 한지에 수묵담채 2009

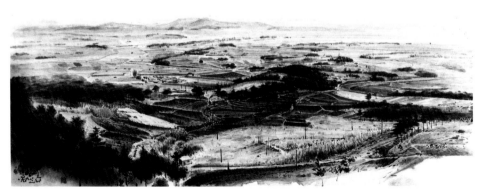

문장마을 풍경 72×145 cm 한지에 수묵담채 1993

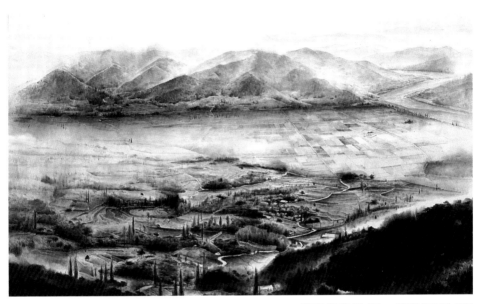

평사리 평사리 74×130cm 한지에 수묵담채 1994

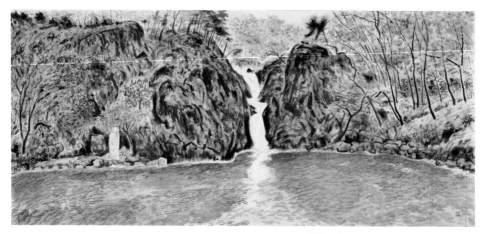

용추 가마골 74×167cm 한지에 수묵담채 2018

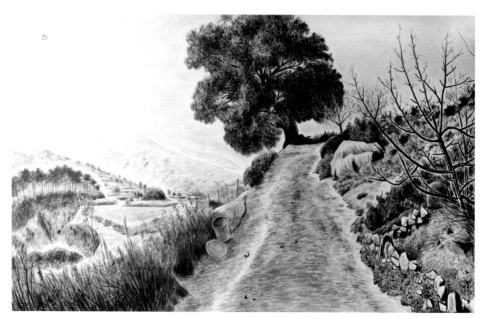

산청 들길 70×103cm 한지에 수묵담채 2019

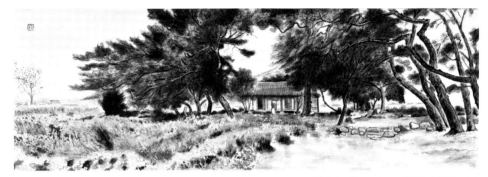

외암리 고택 48×134cm 한지에 수묵담채 2017

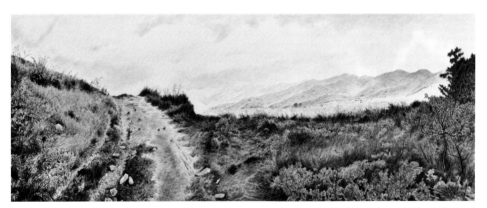

구례 들길 85×220cm 한지에 수묵담채 2015

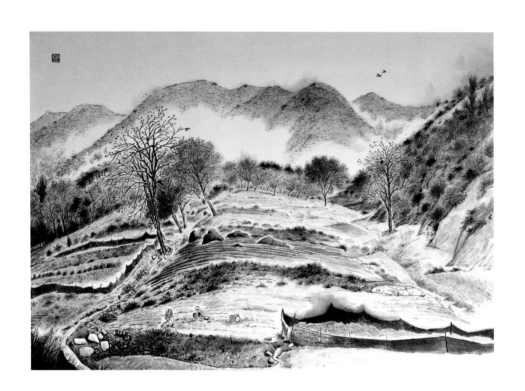

벌랏의 봄 80×134cm 한지에 수묵담채 2010

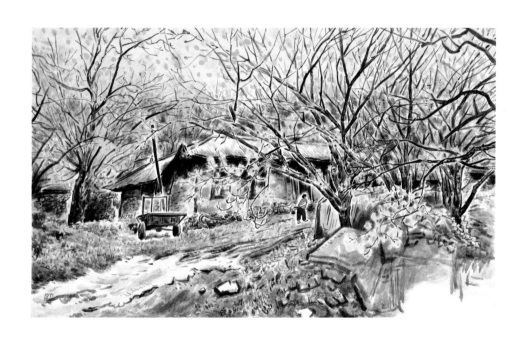

산수유의 봄 61×91cm 한지에 수묵담채 2009

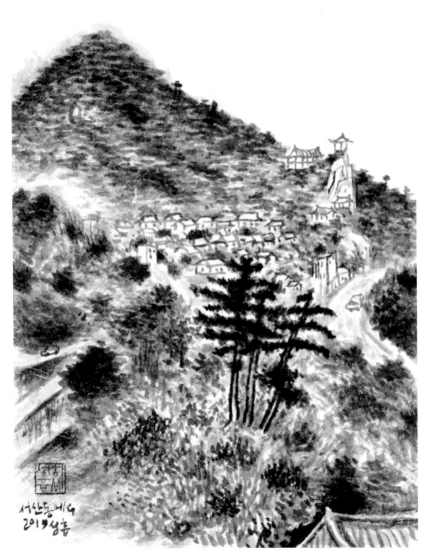

서산동에서 30×21cm 한지에 수묵 2019

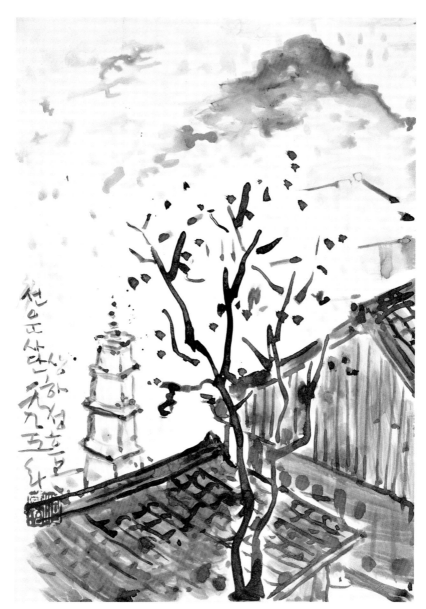

선운사 단상 30×23cm 한지에 수묵 1996

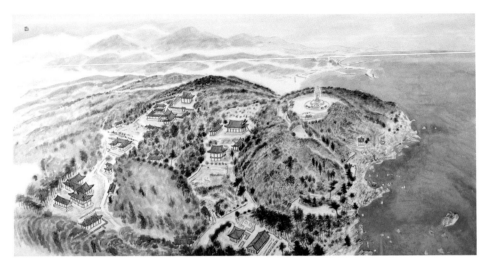

관동 8경-낙산사 103×210cm 한지에 수묵담채 2019

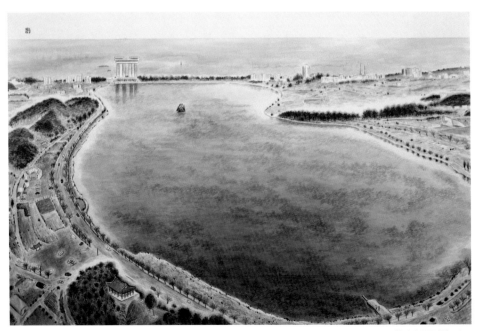

관동 8경-경포대 103×210cm 한지에 수묵담채 2019

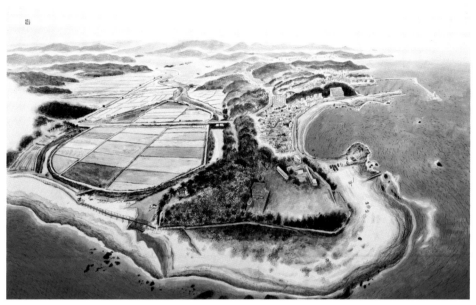

관동 8경-청간정 103×180cm 한지에 수묵담채 2019

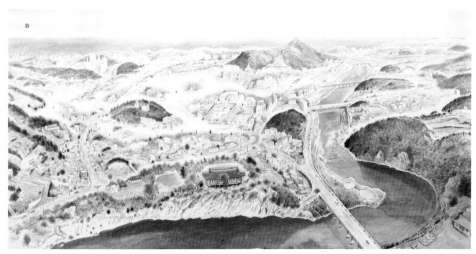

관동 8경-죽서루 103×210cm 한지에 수묵담채 2019

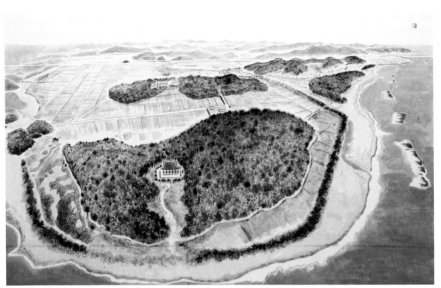

관동 8경-월송정 103×170cm 한지에 수묵담채 2019

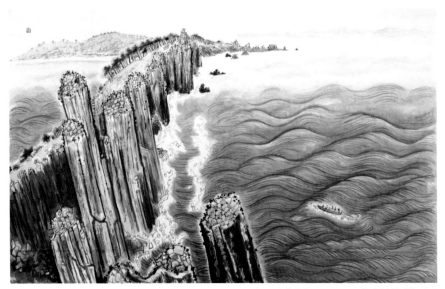

관동 8경-총석정 103×170cm 한지에 수묵담채 2019

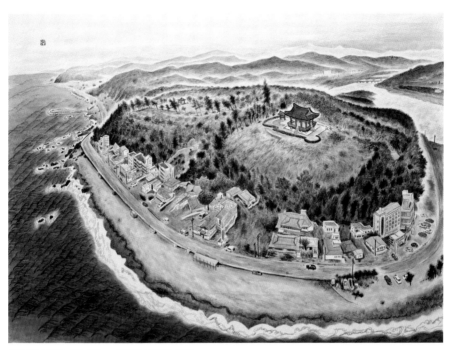

관동 8경-망양정 103×170cm 한지에 수묵담채 2019

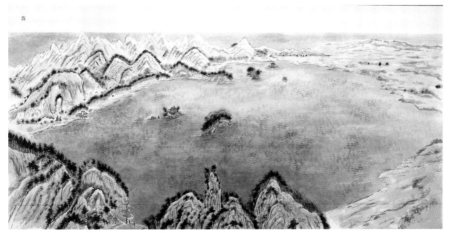

관동 8경-삼일포 103×210cm 한지에 수묵담채 2019

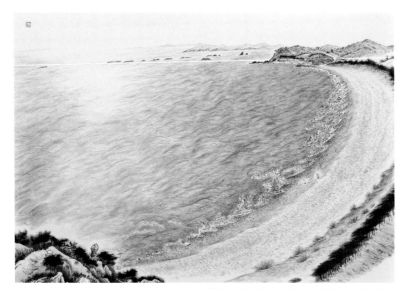

백령 8경-콩돌해안 90×103cm 한지에 수묵담채 2011

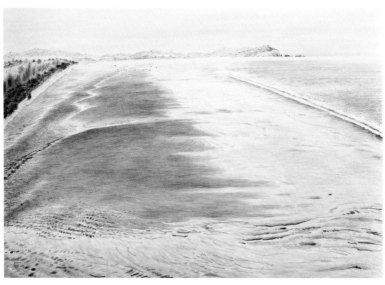

백령 8경-사곶해안 90×103cm 한지에 수묵담채 2011

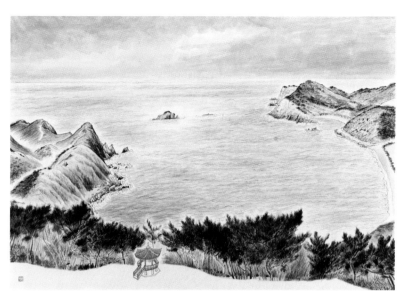

백령 8경-강난두 정자각 90×103cm 한지에 수묵담채 2011

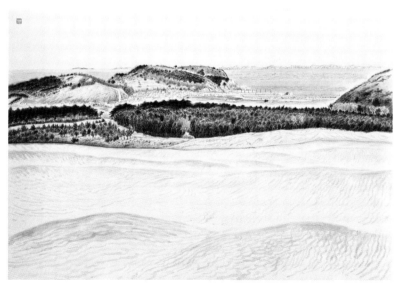

백령 8경-옥죽포 모래언덕 90×103cm 한지에 수묵담채 2011

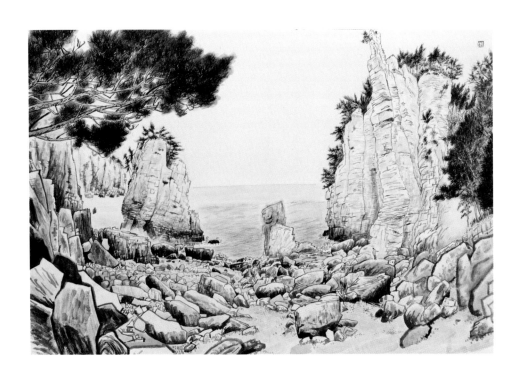

백령 8경-등대해안 90×103cm 한지에 수묵담채 2011

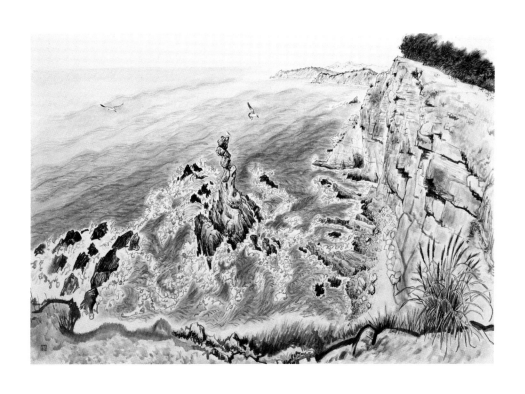

백령 8경-용트림바위 90×103cm 한지에 수묵담채 2011

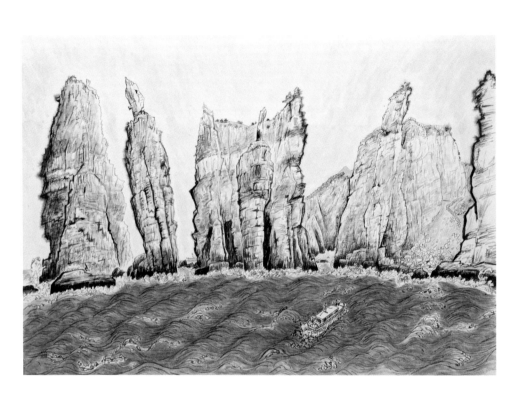

백령 8경-두무진 90×103cm 한지에 수묵담채 2011

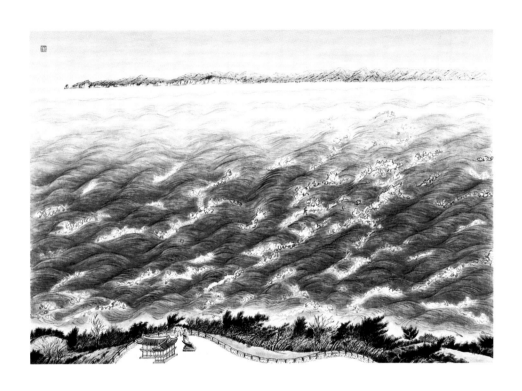

백령 8경-인당수 90×103cm 한지에 수묵담채 2011

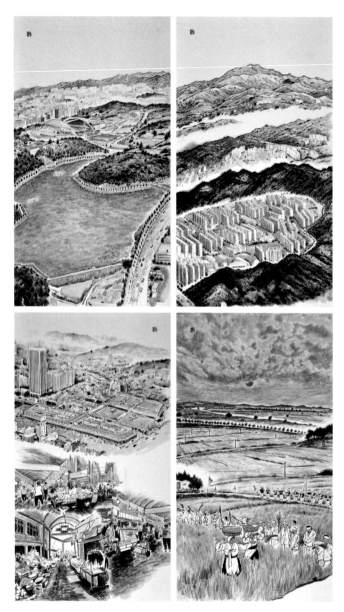

1. 서구 8경-풍암호수
2. 서구 8경-금당산
3. 서구 8경-양동시장
4. 서구 8경-서창 들녘
각 132x73cm
한지에 수묵담채 2011

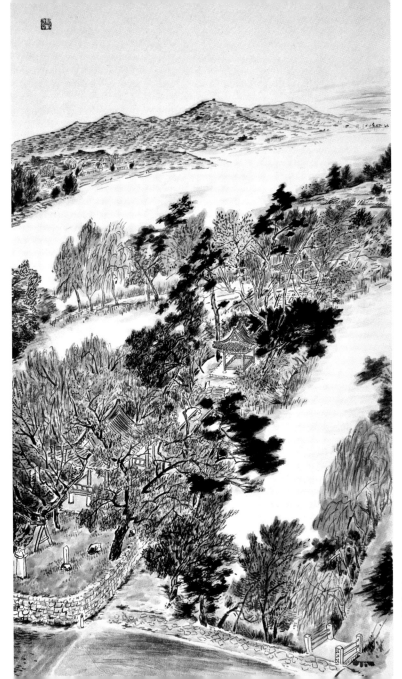

서구 8경-만귀정
132x73cm
한지에 수묵담채
2011

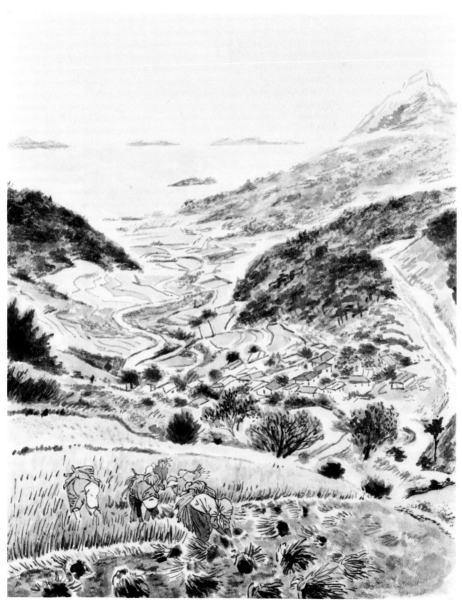

진도화첩-대파농사 32×23cm 한지에 수묵담채 2016

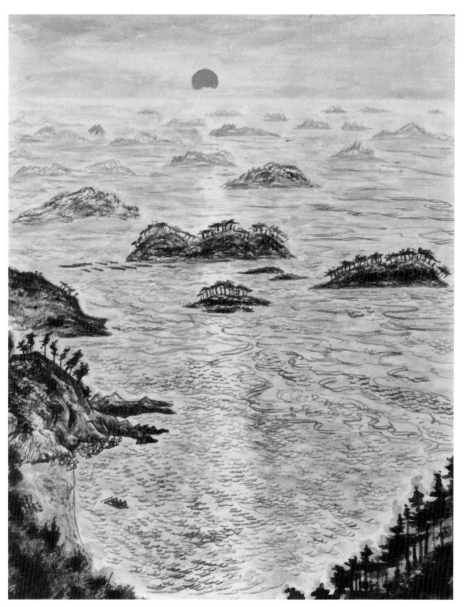

진도화첩-세방낙조 32×23cm 한지에 수묵담채 2016

장동풍경-화가 91×63cm 한지에 수묵 2011

장동풍경-백합 미용실 91×63cm 한지에 수묵 2011

장동풍경-은강 한정식 91×63cm 한지에 수묵 2011

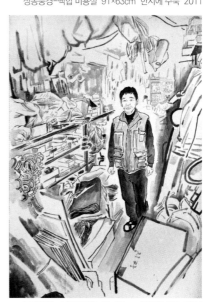

장동풍경-소문난 철물 91×63cm 한지에 수묵 2011

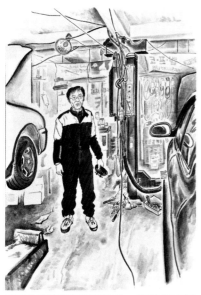

장동풍경-남일 카센타 사장님 91×63cm 한지에 수묵 2011

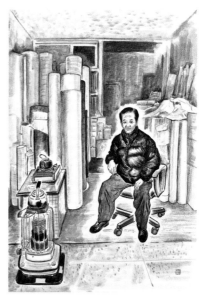

장동풍경-동명 지업사 91×63cm 한지에 수묵 2011

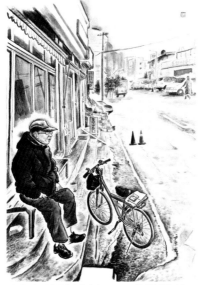

장동풍경-노상 주차장 아저씨 91×63cm 한지에 수묵 2011

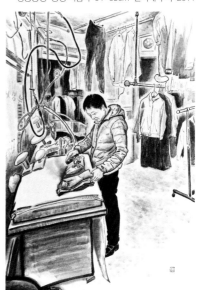

장동풍경-부성세탁 아저씨 91×63cm 한지에 수묵 2011

장동풍경-삼주사우나 사장님 91×63cm 한지에 수묵 2011

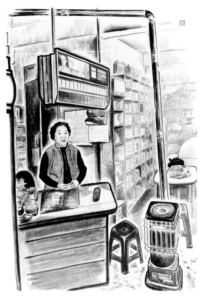

장동풍경-청운슈퍼 아줌마 91×63cm 한지에 수묵 2011

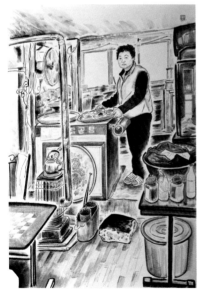

장동풍경-인천 닭곰탕 아줌마 91×63cm 한지에 수묵 2011

장동풍경-혜성약국 91×63cm 한지에 수묵 2011

장동풍경-주희네 빈집 91×63cm 한지에 수묵 2011

전시가 끝난후 22×27cm 한지에 수묵 2019

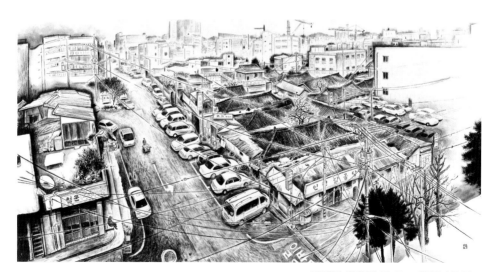

장동풍경-우리동네 91×63cm 한지에 수묵 2011

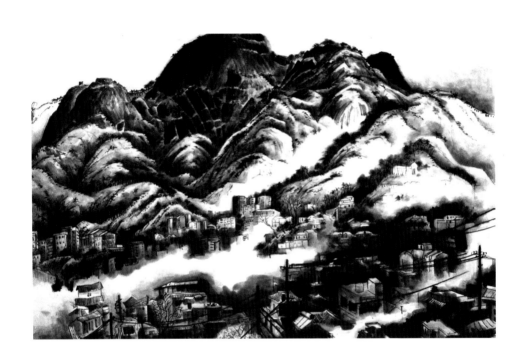

겸재 인왕산 78×135cm 한지에 수묵 1998

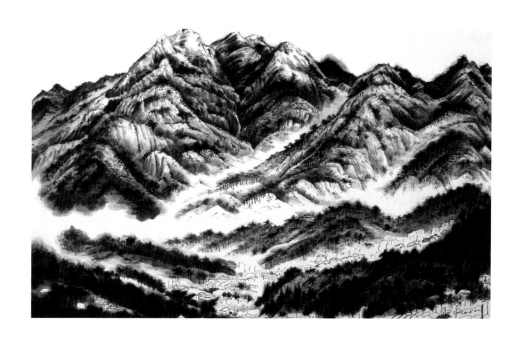

북한산 78×135cm 한지에 수묵 1998

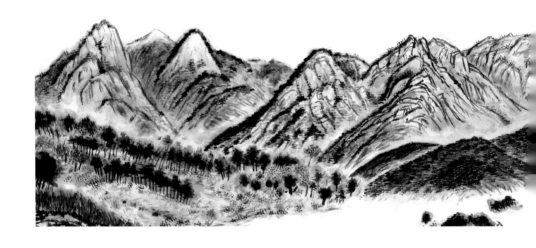

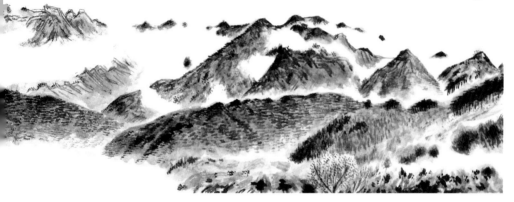

북한산 68×210cm 한지에 수묵담채 2019

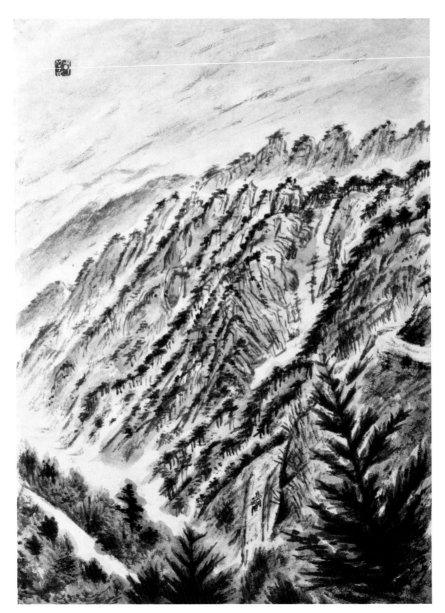

한계령 48×35cm 한지에 수묵담채 2018

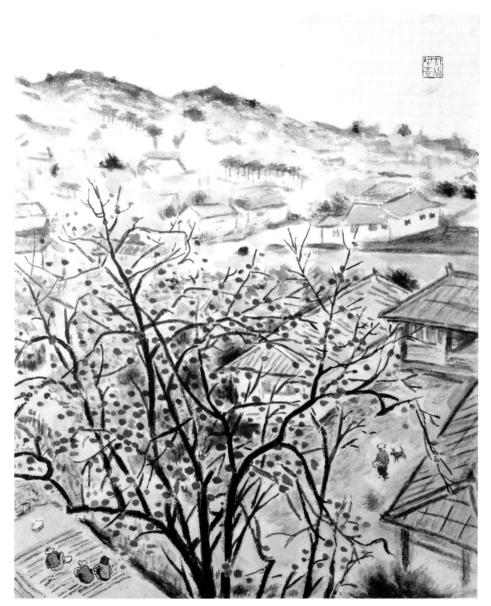

공주 부근 48×35cm 한지에 수묵담채 2018

구름에 달가듯 48×35cm 한지에 수묵담채 2018

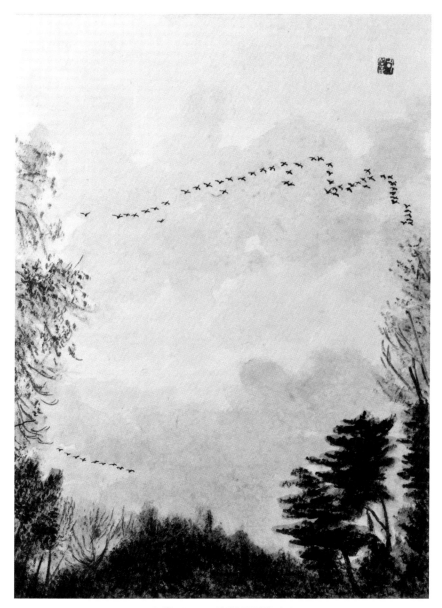

도피안 48×35cm 한지에 수묵담채 2018

수묵으로 빚어낸 남도의 서정

– 전통회화의 감명으로 일굴 하성흡의 筆墨 기량

이태호
(전)명지대 교수, 미술사

근래 젊은 작가층을 중심으로 우리네 화단의 조류를 살펴보면 수묵화의 전통이 소멸해 가는 것이 아닌가 싶다. 수묵을 정통으로 다루는 작가도 손꼽을 정도이고, 몇 안 되는 그들에게 일부 평단에서는 고루하다 하여 인감문화재감이라고 비아냥거린다. 이러다 정말 수묵화가를 현대미술사에서 한쪽 구석으로 밀쳐놓고 문화재로 지정해야 할 불행한 날이 오지 않을까 심히 우려된다. 더구나 근 100여 년 동안 문화 식민화가 심화된 가운데 요즈음처럼 세계화의 구호까지 난무하는 실정에서 전통회화의 계승은 이제 더 이상 설 자리를 잃지 않을까. 이런저런 생각을 떠올리면 참담한 기분마저 앞선다.

그러나 지금의 국내외 미술계에서는 겸재나 단원이 우리 미술사의 거장으로 손꼽는 데 주저하지 않고 우리 미술의 세계성을 맹목적으로 외래 사조에 기댄 현대회화보다는 민족 정서가 물씬한 전통회화에서 찾는다. 이처럼 전통회화가 큰 몫을 차지하고 있는 한, 우리 시대의 숨결이 담긴 수묵화의 올바른 전통계승 무엇보다 소중한 일이다. 그것에서 남과 다른 우리 문화의 생존방식을 찾을 수 있고, 우리 문화의 자긍심을 내세울 수 있는 일차적인 문제이기 때문이다.

하성흡은 청년 수묵화가이다. 사범대를 졸업하고도 전업 작가로 출발하여 예술적 삶의 가닥을

애시당초 그렇게 잡은 것이다. 우리 미술계를 황폐화시킨 외래 사조에 눈 돌리지 않고 전통 수묵화의 착실한 공부를 통해 그림 그리기를 전념해 오고 있다. 대체로 지방 화가의 경우 공모전이나 중앙의 새로운 흐름에 편승하려 하면서 어색한 촌티를 흘리기 일쑤이나, 하성흡은 그에서 한 발짝 벗어나 있다. 또 그는 자신이 화업을 쌓는 광주 지역의 시대감 없는 남화전통을 따르지 않는다. 예술적 향배를 잘 잡은 것이다. 이는 다음 세 가지 점에서 찾을수 있다.

첫째, 우리 그림의 고전으로써 전통회화와 문화유산에 대한 안목을 기르고 그것을 토대로 충실히 학습해 오고 있는 畵學徒라는 점이다. 최근 전통회화가 지는 장점을 확고하게 찾아내었는지 한층 나아진 회화적 성숙을 보여준다.

둘째, 현실 인식에 기초한 예술관을 통해서 민중 작가로 시작한 점을 들 수 있다. 그는 80년대 민중미술 운동의 후발 세대에 해당되는 셈이다. 그러면서도 민중의 삶과 역사에 남다른 관심을 보이게 된 것은 고교재학시절 동명동의 담벼락에 숨어 목격한 도청 앞 금남로에서 벌어진 80년 5월 살육과 저항과 승리의 현장, 그리고 그때 죽은 친구의 넋을 가슴에 안고 있는 터라 누구보다 자연스레 선배들의 민중미술 운동에 공감하게 된 것이다. 또한 그러하였기에 민중의 현실 삶과

역사, 남도의 풍광을 시린 마음으로 붓끝에 묻혀 낼 수 있게 된 것이다.

셋째, 이러한 하성흡의 예술적 경향성과 학습 고정을 뒷받침해 준 것은 안정된 묘사 기량이다. 부단한 소묘훈련을 통해 차분하게 회화성을 유지하고 있는 점은 하성흡의 커다란 강점이자 그의 발전을 가능케 해주는 요인이다.

이러한 점들이 뒷받침되었기에 요즈음 부쩍 잘 나가고 있는 듯이 보인다. 지방대 출신, 지방 작가들이 보통 겪는 어려움처럼 중앙화단에 비빌 언덕도 전무한 상태에서, 그리고 5년 남짓의 짧은 화력을 감안하면 더욱 그러하다.

하성흡은 광주의 5월 미술전인 "10일간의 항쟁 10년간의 역사전"에 〈대동세상〉을 출품한 이래 광주·전남미술인 공동체 회원으로 활동해 오고 있다. 그러면서 "한국적 구상성을 위한 제언전"(갤러리 서목. 1992), "이 작가를 주목한다전"(동아 갤러리. 1994), "민중미술 15년전"(국립현대미술관. 1994), "JAALA전"(일본 동경. 1994) 등 주요 단체전에 초대되기도 했다. 또한, 작년에는 샘터화랑의 젊은 작가 초대전을, 금년 봄에는 동화시 문예회관 개관기념 초대전을 갖는 등 1년 새 두 번의 개인전을 치른 적이 있다. 이들 전시경력을 통해서 떠오르는 젊은 작가로서 크게 스포트-라이트를 받지는 못했지만 척박한 우리의 수묵 미술계에서 이만한 작가가 배출된 점을 반가워들 했던 것 같다.

앞서 언급했듯이 하성흡은 수묵화전통에 대한 애착과 선배 민중 작가들에게서 받은 감화를 견

실한 묘사력으로 통합 시켜 내면서 화가로 입문하였다. 광주시민군의 행진을 담은 〈대동세상〉(1990), 〈열사의 어머니-이소선 여사〉(1990)의 초상화 반신상과 문익환 목사의 편지 쓰는 장면을 담은 수묵담채화 〈동지에게〉(1991) 등 초기 선보인 작품들이 그것을 잘 말해 준다. 그 가운데에서도 하성흡의 가능성을 타진케 하고 자신의 회화 세계를 방향 짓게 한 그림은 〈동지에게〉로 기억된다. 옆모습의 문익환 목사상을 담은 대담한 포치과 짙은 먹의 배경처리로 당시 암울한 현실 속에서 수의 입은 문익환 목사의 심경을 잘 표출 시켜 내었다.

그후 하성흡은 〈시장아줌마〉와 〈광부〉(1992), 박승희초상(1993), 〈누구오나〉(1994), 〈쑥다듬는 할머니〉, 〈파란만장〉, 〈고추밭을 매는 할머니〉(1994), 고 김남주 시인 초상을 담은 〈마침내 하나됨을 위하여〉(1994)와 김준태 시인을 담은 〈이 나라의 무등산을 오르는구나〉(1995) 등 일하는 사람들과 우리의 아픈 시대를 노래하는 시인의 초상화로 화제를 확대해 나갔다. 이들은 부침이 있고 선배인 김경주와 김호석의 냄새를 짙게 풍기지만 인물화에 자신의 기량을 한껏 쏟아낸 것이다. 그리고 〈운암동전투〉(1993), 〈법성포 풍경〉과 〈기다리는 사람들〉(1994), 〈역사의 다리〉(1994) 등 군상 표현에서도 역시 마찬가지이다.

이어서 하성흡의 끈질긴 기질로 우리 시대의 기록풍속화를 완성한 것이 〈광주를 위하여〉(1993)라는 박승희 열사 장례행렬도이다. 정조 때 제작

된 〈수원능행도〉를 참작하여 그린 이 작품은 전남대에서 출발하여 도청 앞에 도착한 운구행렬과 구경나온 시민들 그리고 광주시가를 부감하여 장대하게 구성한 대작이면서 각각 인물과 건물들의 정확하고 세세한 표현으로 많은 이들의 시선을 끌기에 충분한 것이었다. 전통형식의 현대적 재창조의 모범을 보여주었고, 이 노작(勞作)을 계기로 하여 모필 사용의 자신감과 수묵표현의 회화적 성숙을 가져왔다. 〈쑥다듬는 할머니〉나 〈누구오나〉(1994)에서 〈목욕하는 사람〉(1994)과 〈바람찬날〉(1995)에 이르기까지 담묵의 배경처리와 세련된 소묘력, 적절한 강약조절의 의습선 등이 그 증거이며, 연한 먹의 변화 감각을 우려낼 수 있는 기량이 눈에 띄게 좋아졌다. 특히 〈바람찬날〉의 화면구성 방식과 검은 비닐봉투를 들고 딸아이를 업은 아줌마에 구사된 먹선의 번짐 효과는 수준 높은 회화성을 풍겨준다. 나아가 하성흡은 군상도 대작에 대하여도 의욕을 잃지 않고 있다. 15년이 지난 5월의 어두운 역사 위에 서 있는 지금의 광주 풍속도를 다룬 〈1995년 5월, 광주〉는 그 의욕만큼이나 활달하고 대담한 구성을 모색한 것이다.

하성흡은 인물화에 자신의 회화역량을 집중하면서도 풍경화에 관심을 쏟는다. 광미공의 교육부 일을 맡아 필자와 함께 문화유산 답사와 스케치 프로그램을 운영하는 가운데, 우리 문화재의 예술성과 남도 풍광의 역사성을 재인식하면서부터 부쩍 풍경화를 그리게 된 것이다. 먼저 〈문장마을〉(1993), 〈무등산에서 내려다본 광주〉, 〈금

성산에서 본 영산강〉, 〈섬진강이 보이는 평사리 풍경〉, 〈해질녘의 황룡강〉(1994) 등 들녘과 강이 이루어 낸 광활함을 화폭에 담았다. 또 강연균 화백의 영향이 엿보이는 구성의 〈금곡풍경〉(1994), 〈억새가 있는 밤길〉과 〈비온후의 강〉(1995)에서 일하는 사람들이 있는 〈무밭매기〉(1995)까지 황톳빛 남도의 서정을 수묵으로 풍성하게 소화하고 있는 점이 눈에 띈다. 최근 하성흡 회화의 가장 큰 성과로 꼽을 수 있겠다.

이들 그림은 단순한 풍경만을 그린 것이 아니라, 그 속에 살아가는 사람들의 모습을 점경인물로 등장 시켜 풍경화의 삶과 역사성을 그런대로 실어내고 있다. 이들은 실제 풍경보다 더 큰 울림으로 다가오지 않고 풍경화의 진면목을 서술하는 데 충분히 성공한 것으로 보이지 않으나, 전통 산수화의 부감법을 응용한 우리 땅 그리기 즉, 현대 산수화의 새 면모를 찾아내려는 노력이 돋보인다.

이러한 시도는 〈선운사마애불〉, 〈대흥사 설경〉, 〈월출산〉(1995) 등 겸재식 진경산수화에 대한 탐구 자세를 보이는 작품에 잘 드러나 있다. 〈대흥사 설경〉의 건물작도와 전경포착 방식, 〈선운사 마애불〉의 근경생략법과 산능선의 솔발표현, 〈월출산〉의 수직으로 내려그은 겸재식 암준법, 그리고 이들 풍경화의 미점米點처리 등이 그 예시적 표현법이다. 이처럼 겸재의 작품을 하나하나 뜯어 보면서 남도의 산하를 그리는 화법을 계발하려는 태도는 오히려 참신하게 다가온다. 그 참신함은 우리 화단이 현대성에 집

착하여 과거의 예술적 성과를 너무나 소홀히 한 데서 나온 것이다. 우리 근현대사가 그러했듯이 전통문화의 장점을 눈여겨볼 여유가 없었기 때문이기도 하다. 아무튼 전통화법을 교과서 삼은 하성흡의 최근 새로운 변모는 그의 수묵화가 누구의 그림을 닮았다는 혐의를 벗을 수 있는 좋은 계기를 마련한 것 같아 반갑다. 아직은 짜임새가 덜하고 부족한 구석이 많지만, 하성흡의 독창적인 풍경화와 회화 세계의 성패는 얼마나 집요하게 전통 형식의 장점을 자기화시켜 우리 시대의 그림으로 만들어 내느냐에 달려있다.

한편 하성흡의 회화적 시선은 앞선 인물, 풍경화 외에도 주변의 편안한 소재까지 닿아 있다. 마른 잎의 〈호박〉(1994.5), 〈뒷뜰에 매달린 못난 석류 하나〉와 〈접시꽃〉(1994), 〈호박꽃〉, 〈억새〉, 〈담장 너머 눈내리는 밤〉(1995) 등이 그 사례들이다. 그리고 전통 문인화의 멋을 흉내 내본 〈담장너머 맹감하나〉(1995), 〈감〉(1991), 〈봄〉(1992) 등도 그러한 범주주다. 이들 작품에서는 아직 치기 어린 화제 글씨에 흥중일기를 실어내는 운필법의 모자람이 그대로 드러나 있다. 이는 또한 주변의 일상에서 느끼는 친근함과 순간 스치는 아름다움이나 회화적 소재를 놓치지 않는, 하성흡이 화가로서 발전하는데 좋은 자양분이 될 영역이다.

이와 같이 하성흡은 민중 작가 선배들로부터 받은 감화, 전통회화의 형식미에 대한 탐구와 재창조 시도, 부단한 문화유산 답사와 땅 밟기, 그리고 그림에 대한 열정으로 정직하고 차분하게 기초를 충실히 다져온 젊은 수묵화가이다. 이제 까지는 좋은 작가가 될 소양을 기르고 텃밭을 다져놓은 상태이다. 특히 작년과 금년의 초대전과 개인전을 점검해보면 이제 도약의 새로운 계기를 맞고 있다고 생각된다. 현실에 눈 돌린 주제의식과 전통회화의 조형 체험을 바탕으로 자기 색깔과 방식 찾기나 용묵운필법用墨運筆法에서 분명히 한 걸음 내디뎠다.

주변을 돌아보면 이만큼 기초가 듬직한 수묵화가를 찾기 힘들다. 더욱이 그와 동세대 작가들이 의식 없이 가볍고 무의미하게 밖의 조류에 허둥대는 풍조에 비교하면 그의 수묵 작업은 정말 값지게 보인다. 또한 그동안 내보인 하성흡의 작품들은 5년 동안 동명동 집의 한편에 비닐하우스를 짓고 패기와 뚝심으로 무더위와 냉기를 이겨내며 그린 것이어서 더욱 사랑스럽다.

이 시기를 떠올리면 먼 훗날 누군가가 하성흡의 작품론을 쓸 때나, 아니면 그 자신이 눈물겹고 아름답게 회상할지도 모르겠다. 지금도 그 비닐하우스 화실에 머물러 있고 가까운 시일 안에 그곳을 벗어날 것 같지는 않은데, 그동안 열심한 200여 점의 크고 작은 작업 결과는 더없이 소중한 것이 될 것이다. 그 가치를 극대화시키기 위해서라도 지금까지보다 더욱 강도 높은 수련을 거쳐야 하고, 앞으로 피눈물은 얼마나 흘려야 할지.

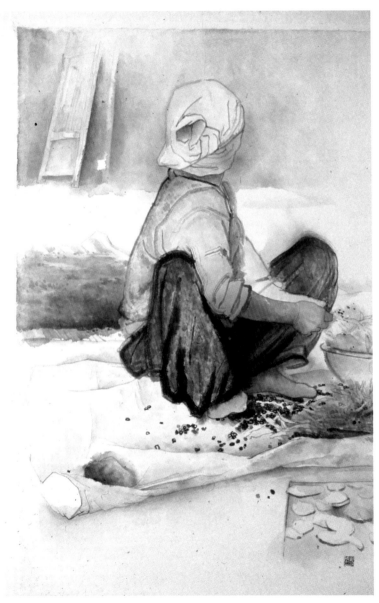

누가 오나 77×55cm 한지에 수묵담채 1994

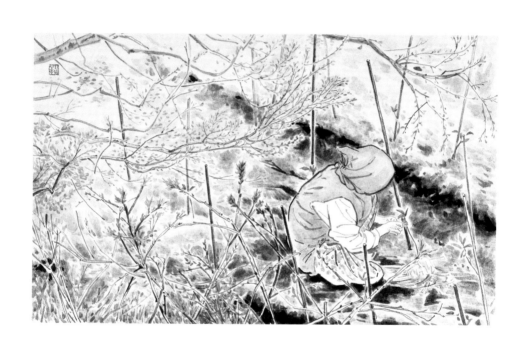

봄-어머니 47×70cm 한지에 수묵담채 2014

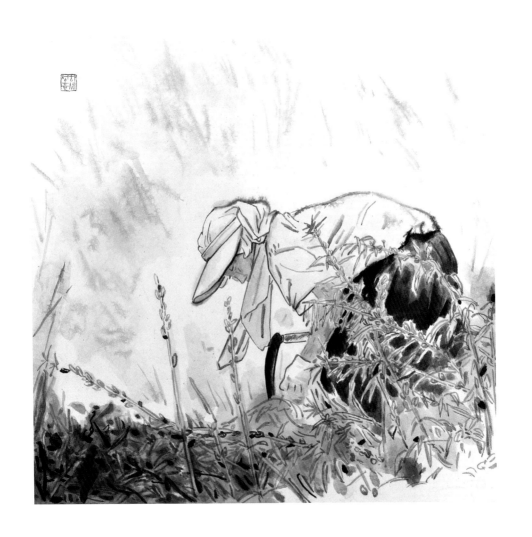

수확 45×45cm 한지에 수묵담채 2011

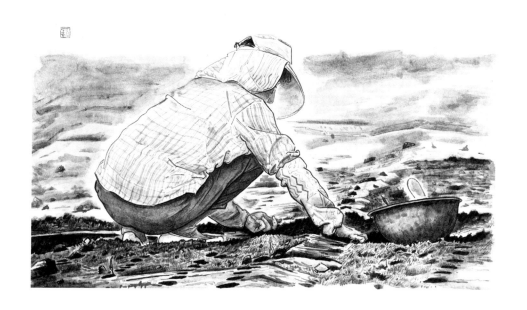

씨앗심기 55×70cm 한지에 수묵 2011

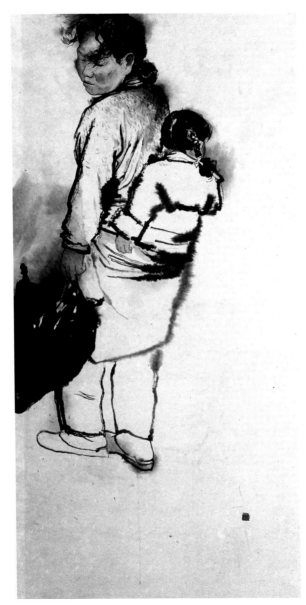

바람찬 날2 134×71cm 한지에 수묵 1995

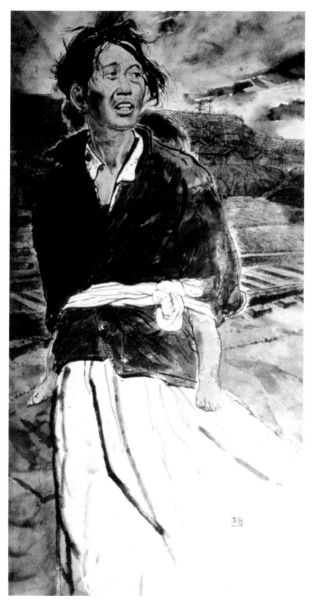

바람 찬 날 134×71cm 한지에 수묵담채 1990

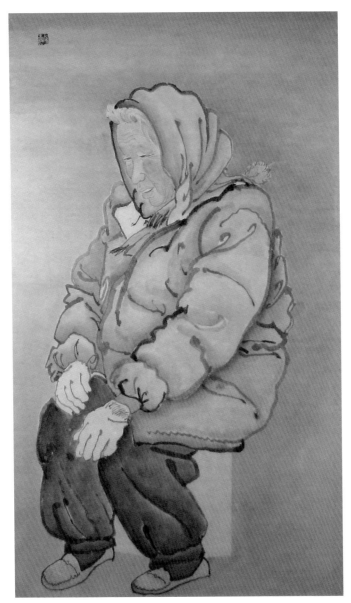

겨울 좌판 130×70cm 한지에 수묵담채 2008

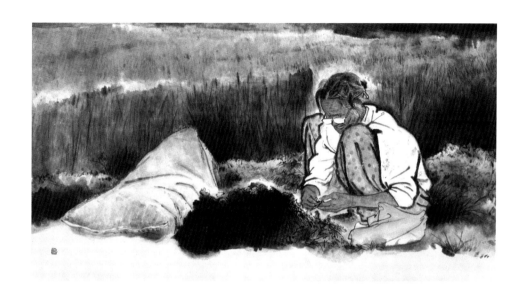

들녘 74×150cm 한지에 수묵담채 1996

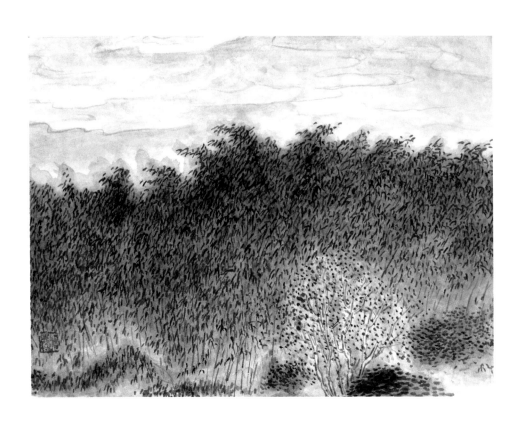

대숲 45×60cm 한지에 수묵담채 1999

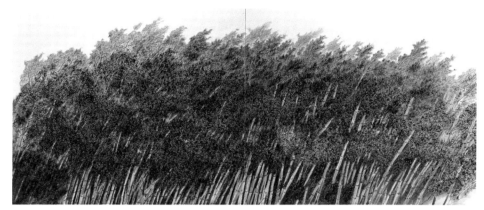

바람 타는 대숲 183×466cm 한지에 수묵채색 2015

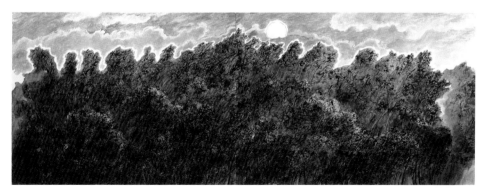

바람부는 대숲 183×466cm 한지에 채색 2015

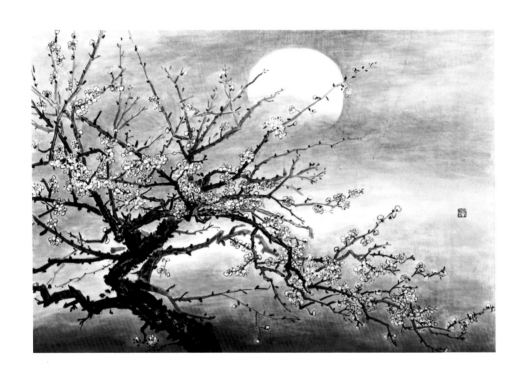

월매도 65×90cm 한지에 수묵 2014

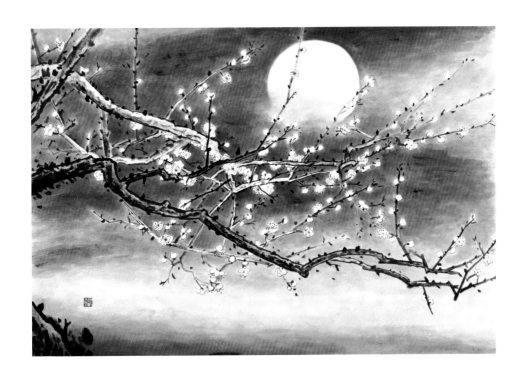

월매 58×78cm 한지에 수묵 2014

들에 핀 봄 52×73cm 한지에 수묵채색 2014

감나무 78×165cm 한지에 채색 2017

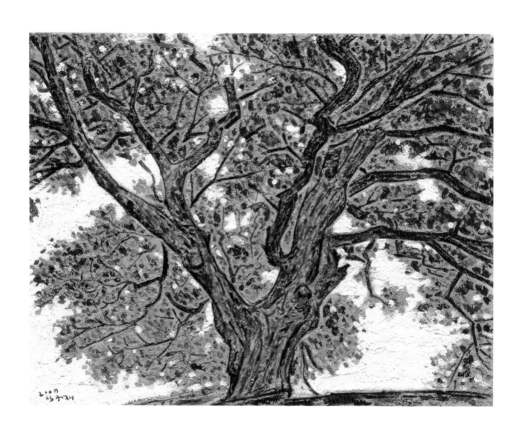

보리밥집 당산 73×105cm 한지에 채색 2007

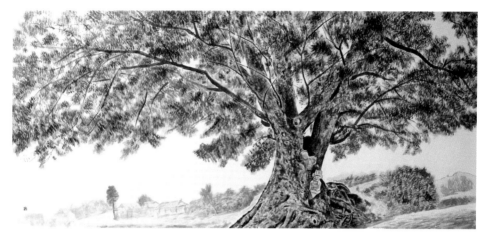

금성리 당산 110×223cm 한지에 수묵담채 2019

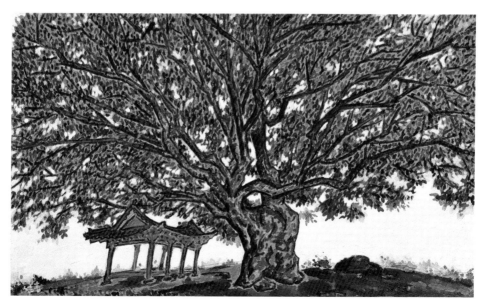

화순 사평리 당산 40×70cm 한지에 수묵채색 2008

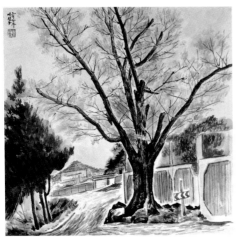

매월동 느티나무 55×55cm 한지에 수묵담채 2011

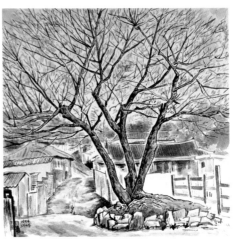

세하동 느티나무 55×55cm 한지에 수묵담채 2011

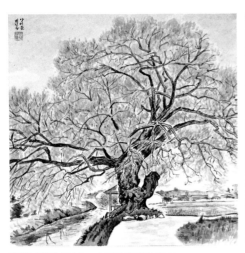

벽진동 양버들 55×55cm 한지에 수묵담채 2011

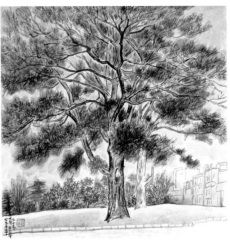

쌍촌동 리기다 소나무 55×55cm 한지에 수묵담채 2011

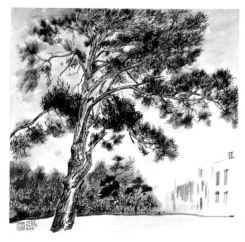

쌍촌동 호대 소나무 55×55cm 한지에 수묵담채 2011

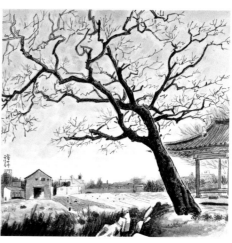

유덕동 느릅나무 55×55cm 한지에 수묵담채 2011

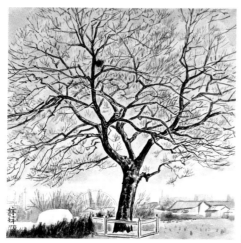

유덕동 느릅나무2 55×55cm 한지에 수묵담채 2011

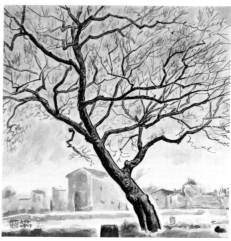

유덕동 느릅나무3 55×55cm 한지에 수묵담채 2011

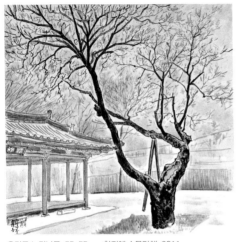

유덕동 느티나무 55×55cm 한지에 수묵담채 2011

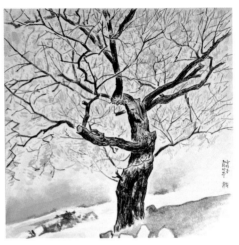

유덕동 느티나무 55×55cm 한지에 수묵담채 2011

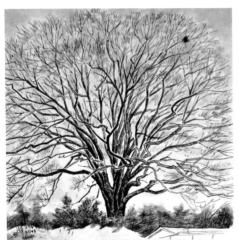

유덕동 느티나무2 55×55cm 한지에 수묵담채 2011

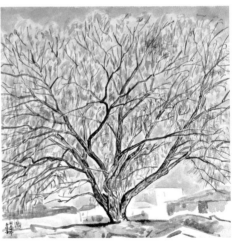

유덕동 버드나무 55×55cm 한지에 수묵담채 2011

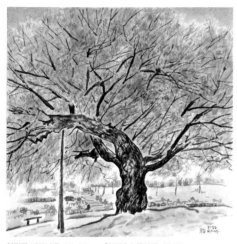

화정동 버드나무 55×55cm 한지에 수묵담채 2011

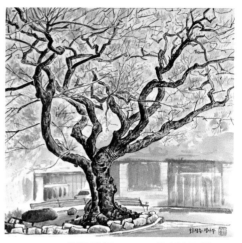

화정동 팽나무 55×55cm 한지에 수묵담채 2011

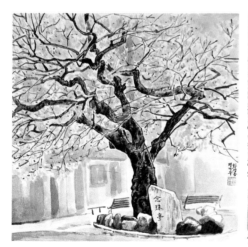

화정동 팽나무2 55×55cm 한지에 수묵담채 2011

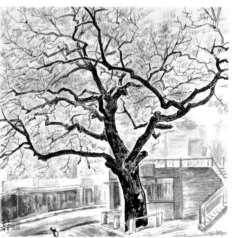

화정동 팽나무3 55×55cm 한지에 수묵담채 2011

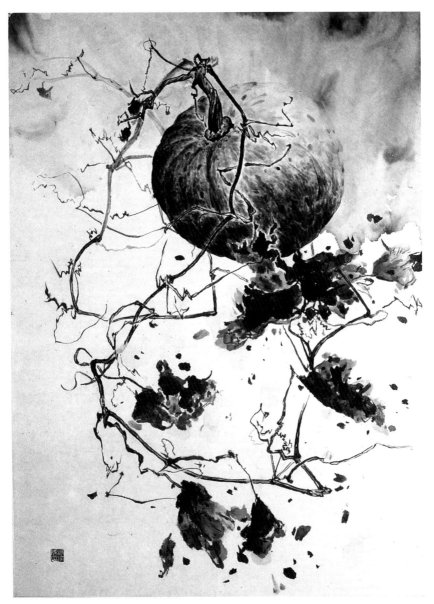

호박7 70×50cm 한지에 수묵담채 1994

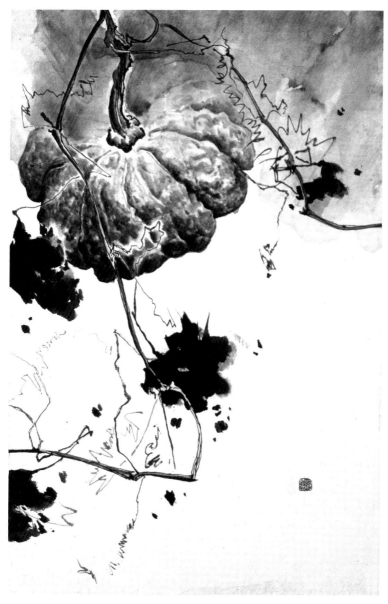

호박6 94×55cm 한지에 수묵담채 1995

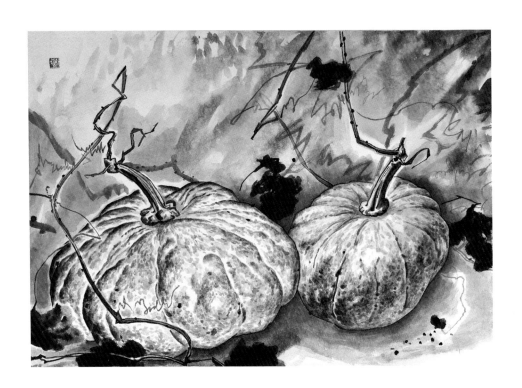

호박2 60×90cm 한지에 수묵담채 2010

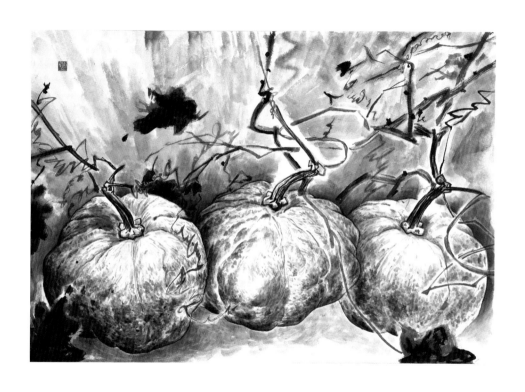

호박8 70×130cm 한지에 수묵담채 2010

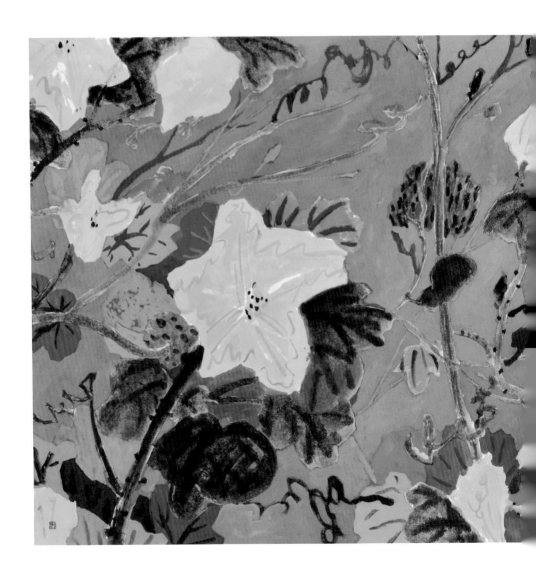

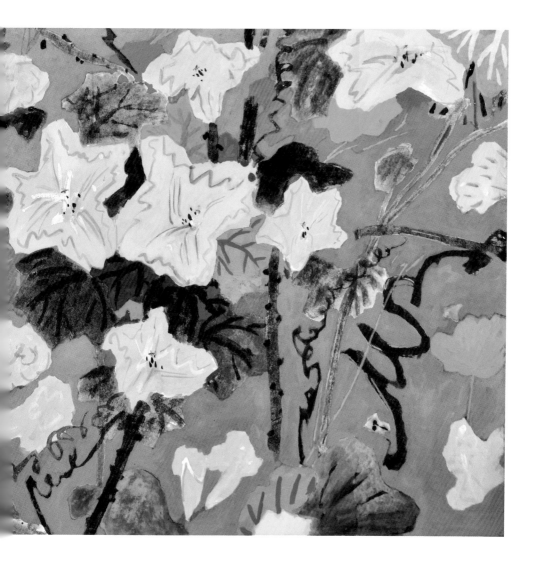

호박꽃 95×234cm 한지에 수묵담채 2015

작가인터뷰

언제 : 2019. 10. 13. 16:00
어디서 : 광주 장동 하성흡 작업실
참석자 : 하성흡(하) 이승미(이) 조은영 이부용
내용 : 하성흡 작가 도록 출판을 위해 작가와 작품에 대한
매우 기본적이고 사적인 인터뷰를 진행하였다.

이 : 언제 화가가 되기로 마음먹었나요?

하 : 제 할머니가 제 태몽을 꾸셨는데 꿈에 사당 같은 집을 보고 집이 참 예뻐서 문을 열어보니 온방 안에 꽃 그림이 가득 있었더라는 거예요. 화가畵家, 태몽대로 된 셈이죠.

아주 어렸을 때 기억입니다. 5살 때 외갓집에 놀러 갔는데, 그때는 50원 100원 지폐가 있었잖아요. 세뱃돈으로 50원을 받았는데 제가 그 지폐를 그대로 그렸던 기억이 나요. 동네 사람들이 다 신기하다고 했습니다. 제가 남다르게 그림 그리기를 좋아했던지 부모님도 예의주시했어요. 아버지가 원래 진도분이시고 할아버님도 그림을 좋아하셨어요. 아버님이 광주법원에서 근무하셨는데 퇴근하시면 광주 시내 화랑가를 다니시면서 그림 보는 것이 취미셨어요. 어렸을 때 남농, 소전, 의재 선생님 그림이 제 방에 걸려있었어요. 늘 그분들에 대한 이야기를 들었어요. 국전 같은 전시회에도 데리고 다니셨어요. 학교 들어가서는 공부는 잘 못하는 학생이었는데 그림을 그리면 인정을 받았어요. 그래서 일찌감치 그림을 잘 그리는 아이가 됐죠.

중학교 1학년 때부터는 화실에 다니며 그림 그렸어요. 서예원도 다니고요. 그러면서 자연스럽게 화가의 꿈을 키우고 있었는데 정작 고등학교에 가려니 아버님이 화가 하면 힘드니까 그림은 취미로 하라고 권하셔서 잠시 화실 다니기를 쉬기도 했어요. 고등학교 2학년 때부터 본격적으로 화실에 다니면서 미술대학에 진학하려고 준비했어요. 그때는 화가가 되기를 원했던 것은 아닌 거 같아요. 저는 어린 마음에 화가가 대단히 높은 직업이라고 생각했고 "어떻게 나 같은 사람이 화가가 되겠느냐?" 하는 소심함이 있어서 미술 교사 하면서 편하게 살려고 대학도 전남대 사범대에 진학해서 미술 교사가 되려고 했죠. 대학에서 본격적으로 그림 공부하면서 미술 교사도 역시 제게 맞지 않는다는 생각이 들었어요. 전업 화가를 해야겠다는 뚜렷한 정체성이 있었던 건 아니에요. 어찌어찌하다 보니 어느 날 그림 그리는 사람이 되어 있었어요.

이 : 예술가가 된 것을 후회하지 않나요?

하 : 한 번도 없어요. 단 한 번도. 살면서 굴곡이 있거나 시련이 있을 때마다 "이건 내가 그림 그리기 위한 하나의 과정이고 시련이다." 그렇게 생각했어요.

이 : 전시에 대해서입니다. 일반적으로 화가(작가)들은 전시를 많이 하고 싶어 하고 심지어 1년에 몇 번씩도 개인전을 열기도 합니다. 그에 비해 선생님은 거의 전시를 안 하다시피 하는데 무슨 이유가 있나요? 저희 행촌 전시만 하시던데요. 몇 년간 전시(작업)를 함께 해 보았기 때문에 누구보다 열심히 작업하신다는 것을 잘 알고 있어요. 그리고 이번에 이 인터뷰를 위해 선생님 블로그를 화면이 뚫어지도록 몇 날 며칠 들여다보면서 혼자서 두문불출 "이렇게나 많은 그림을 그리다니…." 하면서 내심 '하성흡은 화가는 화가다.'라고 생각했습니다. 그런데 왜 전시를 게을리하셨는지 궁금합니다. 전시가 없었다는 것은 다른 작가들과도 교류가 없고 큐레이터 갤러리 미술관과도 담을 쌓고 산다고밖에 볼 수 없죠….

하 : 저는 그림을 그려야겠다고 마음먹은 후로 내가 좋아서 하는 그림이기 때문에 제가 스스로 만족할 수 있을 때까지 하는 게 중요하지. 내 마음에도 들지 않은 그림들을 남 앞에 내놓는 게 부끄럽더라고요. 전에도 지금도 늘 제 그림은 제게 불만입니다. 저는 항상 그림 그리는 것 자체가 부끄러웠어요. 나 같은 사람이 무슨 그림을 그려. 하는 생각이 있었어요. 사춘기 시절부터 가졌던 부끄러움이 아직도 내면에 있어요.

이 : 제가 광주화루 공모전에 출품하라고 권했을 때 선생님이 내 나이가 몇인데 그런 걸 하느냐고 해서 제가 다 무안했어요. 작가가 나이가 뭐가 중요한가? 좋은 작가를 발굴하자는 취지로 하는

건데, 그래도 결국은 출품하고 수상도 하고 되고 그러셨잖아요. 제가 큐레이터로서 정말 기뻤습니다. 그 과정에서 그때도 그런 부끄러움을 느끼셨나요?

하 : 그랬죠. 몇 번을 그만두려고 했죠. 저는 일생을 경쟁 없이 살았어요. 그림 때문에 남하고 다퉈본 일도 없어요. 그런데 이 선생님 말을 듣고 처음엔 말도 안 된다고 웃었지만 어느 순간 '내가 해도 해도 너무하다.'라는 생각이 들었어요. 되든 안 되든 이런 일도 한 번쯤 해봐야겠다고 생각을 했죠. 이 선생님의 강한 권유도 있었고. 근데 어떻게 꺼덕꺼덕 올라가더라고요. 상을 받을 줄은 몰랐는데 상도 받고, 저에게는 좋은 경험이었습니다.

이 : 이제 본격적인 질문을 해 볼까요? 요즘 어떤 그림을 그리고 있나요?

하 : 요즘은… 평소와 크게 달라진 것은 없지만 올해 연말에 열릴 개인전 준비를 하고 있습니다. 수십 년 만에 준비하는 개인전입니다. 작년에 모 화랑 대표를 우연히 지나다 만났는데, 오랜만이라 하시면서 "자네 그림은 그만둬 버렸나?"라고 하시길래 "아닌데요, 그림 그리고 있습니다."라고 했더니, "하도 전시를 안 해서 나는 자네가 그림 접어버린 줄 알았네!!"라고 하시더군요. 그 말을 듣고 큰 충격을 받았습니다. 그 뒤로 전시를 해야겠다고 마음먹고 올 한 해 동안 이것저것 전시 준비를 하고 있습니다. 그런데 이게 보통 일이 아니네요. 전시장 알아보는 일도 쉽지 않고,

그림도 그림이지만 도록을 제작하려고 하니 도대체 엄두가 안나서요,

이 : 제가 선생님 블로그 보면서 작품 분류하고 도록 목차 만드는데 몇 날 며칠 애먹었습니다. 수십 년을 쌓아오니 작품 양도 방대하고, 또 아예 이미지도 없는 그림들도 많을 테고요. 작가는 그림만 그리면 다라고 생각하지만 저희 같은 사람들은 작가의 자료를 그때그때 정리해두는 일 역시 전시나 작품 못지않게 중요한 일이라고 생각합니다. 평소에 기회 닿을 때마다 해 두지 않으면 유실되고 사라지고 결국은 잊혀지고 마니… 그런 점에서 작가의 도록이 출판되어 있다는 것은 정말 중요한 일입니다. 외국에서는 갤러리에서 전시만큼 책(도록 출판)을 열심히 하는데요, 다 이유가 있는 것입니다.

하 : 그리고 내년에 본격적으로 윤상원 열사 일대기를 작품으로 제작하는데요, 올해는 준비 작업을 하고 있어요. 또 올해 초부터 경기도 한 사찰의 탱화 작업도 하고 있고, 기존에 해왔던 작업도 하고 있어요.

이 : 지금 사용하시는 심우재心愚齋이 작업실은 본래 본가였다고 하셨죠?

하 : 제가 어린 시절부터 부모님과 함께 살던 집입니다. 시내와 가깝고 이 집에 대한 추억이 많아 제가 직접 십수 년에 걸쳐 조금씩 고치고 손봐서 작업실로 사용하고 있습니다. 큰 작업을 해야 할 때는 주로 경기도에 있는 작업 공간을 사용하긴 하지만 주로 광주 작업실에서 많이 작업합니다.

이 : 반은 직업실 같고 반은 목공소라고 해도 믿을 정도입니다.

이 : 하성흡 작가는 스스로에 대해 어떻게 생각하는지 궁금합니다. 선생님은 다른 작가와 교류를 많이 하는 것도 아니고 세상과 소통하는 방식도 다른 예술가와는 많이 다른 방식이고. 전업 작가로서 지금까지 그림을 그려왔지만 작가 활동보다는 예술 그 자체에 천착해서 살고 있고, 특히 끊임없이 선대 예술가들에 대한 경쟁의식 같은 것도 있고 그들의 작품을 의식하고 작업을 하고 있다고 느꼈습니다. 선생님이 겸재처럼 두 개의 붓을 쥐고 그림을 그리는 것을 보면서 그런 생각을 했습니다. 선생님이 여러 예술가를 놓고 볼 때 본인 스스로 "나는 이런 작가다"라는 작가로서의 자기 정체성을 알고 싶어요. 우리 역사에도 수많은 화가들이 있었죠. 그런데 후대에 사람이 알려진 경우는 많지 않고 단지 각색된 예술가로서만 알려지고는 하죠.

하 : 저는 작가에 대한 개념이 한 가지로 규정이 될 수 없다고 생각합니다. 주변의 어떤 관계로서 개인으로서 여러 요소가 있을 수가 있는데 저는 사회적 의미에 가장 많은 비중을 두는 편입니다. 저는 작가는 상징적인 인물이어야 한다고 생각합니다. 그 시대, 시대적 삶의 공간, 저는 역사 속의 '나'라고 하는 것이 저에게는 가장 중요한 의미를 가집니다. 감수성이 예민한 시기에 5·18을

경험 했고 정치적 사건으로 인해 개인의 삶은 얼마든지 유린될 수 있다는 것을 직접 체험했기 때문에 정치적인 상황을 항상 의식합니다. 또, 저는 가장 광주다운 작가가 되고 싶어요. 광주를 상징하는 가장 의미 있는 부분을 상징하는 작가가 되고 싶은 욕망이 있어요. 왜? 세계적인 작가를 꿈꾸지 않는가? 무엇보다 내가 살고 있는 이 시대 이 지점에서 가장 나다운 점이 필요하다고 생각해요. 광주에서의 나다움, 이런 것이 결국 국가나 세계성에 맞닿아 있고 그런 측면에서 생각이 많습니다.

하 : 왜 교류를 안 하시냐고 하는데 저도 교류합니다. 예를 들면 의재나 남농 오지호와 같은 선배들과 대화해요. 그전에 살았던 단원이나 겸재와도 그들의 작품을 통해 끊임없이 교류합니다.

이 : 의식적으로도 그 지점을 가지고 가려는 부분이 이미 작품에서도 보입니다. 전통을 잇는다기보다 개인 대 개인으로 선배 화가들을 많이 의식하고 있다는 생각이 들었어요.

하 : 그분들이 다하지 못했던 것, 그분들이 살았던 시대적 한계에서 미처 표현하지 못했던 것을 후배작가로서 좀 더 극복하기 위한 노력을 한다는 점이지요. 그 점을 끊임없이 연구하고 고민합니다. 사회성은 부족하지만 제가 화가로서 중점적으로 제 에너지를 쓰는 부분이 바로 그런 지점입니다. 그런 과정 과정이 재밌고 바쁘다 보니 시간이 늘 부족하다는 생각입니다.

이 : 작업 〈소쇄원〉에 대한 이야기를 부탁드립니다. 소쇄원 연작에 대해서도요. 소쇄원 연작을 계획한 계기는 무엇인가요?

하 : 대학 3학년 때 한국화로 전공을 바꿨어요. 그러나 한국화를 뭘 알아서 바꾼 것이 아니었기 때문에 막막했어요. 그래서 기존의 한국화의 형식들을 답습하는 기간이 있었습니다. 그런데 그 또한 너무나 답답함을 느껴서 어느 날 설치작업을 시도했어요. 해남 대흥사 천불전을 보고 영감을 받아서 화엄 세계를 현대적 의미로 설치를 해보고 싶었습니다. 그때가 97년입니다. 그걸 하고 나서 느낀 건데요, 내가 한국화를 하는 데 있어서 가진 콤플렉스, 구시대적이고 평면적이라는 것에 대해서 모험이 필요하다고 생각했습니다. 실제로 불가에서 말하는 화엄 세계를 작품세계로 형상하는데 호기심이 있었어요. 그런데 제 길이 아닌 것 같아서 단발로 끝났어요. 그 뒤로 시작한 작업이 소쇄원 48경입니다. 모험하다 다시 자신감을 얻었습니다.

오히려 전통을 답습하는 데에 집중하면서 중세 사람이 느꼈던 미감을 해석해 보고 싶었어요. 소쇄원이라는 공간은 대중에게 많이 알려져 있지만 그 공간이 왜 좋은지 잘 모르고 있는 것이 일반적이죠. 다들 좋다고 하니까 좋다는 말들을 많이 하니까 그냥 가는 거예요. 그게 답답했어요. 소쇄원을 자세히 들여다보면서 소쇄원을 그려보면 중세 사람의 전통미의식을 알 수 있을 것 같아서 소쇄원에 갔어요. 그 당시 소쇄원 종손이 제 친구이기도 했으니까요. 양재형이라고 지금은 고인이 되었죠. 당시 서울에서 공부하다 소쇄

원에 돌아와 지내고 있었어요.

48경이라는 것은 한 공간에 대해 48개의 미적 정서를 찾아내는 거예요. 지금보다 옛날 사람들이 감수성이 뛰어났다고 봐야죠. 자연 혹은 자신의 공간을 더 소중하게 생각하기도 했고요. 그렇게 옛사람의 회로를 따라가 보자는 것이었어요. 48경에 등장하는 글은 하서 김인후 선생 시입니다. 김인후는 당대 학자였고 양산보와는 절친이자 사돈이었고, 정치적 동지였고 이분들은 현실 세계에서 꿈을 펼치지 못하고 은둔하고자 소쇄원을 만들었지요. 그러나 그 은둔은 세상을 탈피하려는 은둔과는 반대되는 정서였고 그 정서가 광주 정서하고도 맞는다고 생각했어요. 다시 말하면 소쇄원이라는 장소가 가진 옛사람의 사상과 정서를 오늘날의 시선으로 되짚어 가 본 것입니다. 그렇게 가다 보면 소쇄원의 의미와 가치를 비로소 수 있을 것이라는 기대가 있었습니다.

이 : 48경은 하서 김인후 선생의 시 48수에 맞춰 소쇄원을 그림으로 재해석하는 작업을 하였고, 그 이후에도 광주 20경 관동 8경과 같은 연작을 지속적으로 그리셨는데 그렇게 연작을 하게 된 이유도 소쇄원에서 시작되었네요.

하 : 소쇄원 48경을 해보니 현실을 드러내는데 그 방식이 유효한 수단이라고 생각되었어요. 98년~99년 30대 후반부터 이 작업을 시작하게 되었어요.

이 : 당시에는 오히려 한국화의 화단 상황과는 동떨어진 방식이었네요? 당시 화가들은 현대적인 작업을 모색하고 다양한 실험을 하고 추상성을 도입하기도 했습니다. 도시적인 추상적인 현대적인 이미지들을 많이 모색하는 시기였어요. 그런데 선생님은 오히려 중세의 은둔자를 따라서 그 사람들의 시를 두고 그 공간을 다시 해석해 보는 일을 하셨네요. 그런데 또 생각해보니 민정기 작가나 강요배 작가와 같은 80년대를 상징하는 민중 화가들 역시 양평 산골과 제주도로 스스로 은둔하고는 조선 시대 그림과 같은 작업을 하셨어요. 민정기 선생님은 옛 지도의 방식을 응용한 구곡도나 소나무 같은 그림, 강요배 작가도 조선 시대 선비들이 즐겨 그리던 설송도 같은 작품을 그렸죠. 그 뒤로도 남도의 누정들을 여러 점 그리셨는데 소쇄원이랑 어떤 차이가 있었나요? 남도누정을 그린 작가들은 전에도 본 적이 있습니다. 남도의 가사 문학과 누정을 연결지어서 그렸죠.

하 : 대부분 누정이 있는 곳들이 명승이잖아요. 저는 화가로서 기본적으로 가지고 있는 감성이 "좋은 풍경을 그리고 싶다!"라는 건데, 그런 탐구적 자세에서부터 자유로워 진 거죠. 기본적으로 저는 좋은 산수화가가 되고 싶은 욕구가 있어요.

이 : 그리고 선생님의 작업에서 무등산 연작과 광주 연작에 대한 이야기가 작업의 중심이라고 생각합니다. 그것이 광주를 좀 더 잘 그리고 싶다는 이유인가요?

하 : 작가라면 다 그렇겠지만 저는 좀 새로운 무

등산을 그리고 싶었어요. 먼저 겸재의 화법을 따랐죠. 금강산 대신 무등산을 그렸어요. 무등산을 그리는 것은 광주 화가로서 하나의 통과의례라고도 생각했고요. 무등산만 50점 이상 그렸어요. 소쇄원 48경을 그리면서 가졌던 생각보다 무등산 연작에서 훨씬 더 많은 이야기를 담으려고 했던 것 같아요. 광주의 서사를 표현하고 싶었습니다. 무등산을 그리면서 이전보다 더 무등산은 정신적으로 굉장히 의미 있는 산이라고 생각했어요. 무등산은 그리면 그릴수록 오히려 부족함을 느껴 그리고 또 그리고 그리는 수밖에 없었어요. 무등산 그릴 때가 그림을 참 열심히 그렸던 때인 것 같아요. 미친놈처럼 그림만 그려놓고 전시도 한 번 안 하고… 참….

이 : 그 작품들은 다 가지고 계신가요?

하 : 아쉽게도 한 점도 없어요. 다 팔았거나 주었거나 했죠. 그런데 저는 그 과정이 단지 공부라고 생각했기 때문에 지속적으로 그리기만 해도 좋았습니다. 저는 광주다운 작가가 되고 싶어 무등산을 그렸는데요. 오히려 무등산을 그린 후 지리산 금강산과 같은 산도 다 그려보고 싶었어요.

이 : 무등산이 지리산 금강산으로 그리고 전국의 명산으로 산들은 또 평야들과 연결되고, 그래서 지리산으로, 영산강, 섬진강, 만경강, 하회마을로 전국 곳곳을 누비며 작업을 하신 거네요. 그런데 그럴수록 오히려 중세나 겸재 시대 조형과는 다른 하성흡적인 조형으로 오히려 수평적인 광활한 자연으로 이어진 듯합니다.

이 : 이제 광주 이야기를 좀 해보고 싶어요. 광주에서 태어나 살고 있었지만 18살에 비로소 광주를 인식하고 그때 각인된 광주 5·18은 한 예술가의 생애를 관통하여 세상으로 나오고 있다고 생각됩니다. 당시 고등학교 3학년이었죠? 요즘 같으면 입시를 준비하는 평범한 고등학생이었을 텐데요.

하 : 지금도 생생하게 기억나죠. 엄청난 충격이었어요. 뭐라 말을 할 수 없었어요. '착하게 살아라, 올바르게 살아라'라고 하던 가치가 전도되는 상황을 겪었으니까요. 그때 거기서부터 사회에 대해 눈을 뜨게 된 거죠. 국가폭력에 의해 유린당하고, 유린될 수 있다는 것, 그것을 극복하는 과정에서 소중한 인간의 가치를 지키는데 우선적으로 의식하고 노력해야 한다는 생각이 든 거죠. 오히려 그런 과정을 겪다 보니까 제 주변의 이웃이나 우리 산천이나 역사들이 의미 있고 소중한 가치를 가지고 있다고 생각하게 되었어요. 나 한 사람이 개인의 이기적인 행복이 의미가 없다. 내가 행복할 때 과연 나 이외의 다른 사람이 불행하면 무슨 의미가 있겠는가? 공동체적 삶, 우리가 살아온 역사, 지금도 제 삶을 관통하는 정신적 사건입니다.

이 : 당시 상황에 대해 이야기해주세요.

하 : 당시 18세 소년이었던 저는 역사 한가운데에 있었죠. 사람들이 맞아 죽고 총소리 들리고 불타고 분노하고 좌절하고 하는 것을 곁에서 목도했고, 그 안에 저도 있었고, 다른 사람들의, 집

단의 분노도 함께 느끼게 됐고요. 학교도 모두 휴교했고. 그때 무참하게 광주사람들이 탱크와 화력에 힘에 무력으로 굴복당했어요. 도청에서 절규하는 함성이 들릴 때 방에서 이불을 뒤집어쓰고 울었죠. 고3이다 보니 호기심도 많아서 시내에서 휩쓸려 다녔는데 마지막 날, 집회를 끝내고 도청으로 들어갈까 집으로 갈까 고민하다가 집으로 왔어요. 도청에 들어가면 죽겠다 싶어서 도망쳤는데 그때 도망치면서 제 스스로에게 한 변명이 참 비겁한데 "아! 나는 살아서 그림을 그려야겠다." 이 일을 되뇌면서 용감한 친구들은 도청을 지키겠다고 남았고 저는 샛길로 나와서 도망치는데 그게 너무 부끄러웠어요. 아마도 그래서 저 스스로와의 약속대로 그림을 그리고 있다는 사실 자체가 중요하지 전시 같은 거 신경 안 쓰고 내 그림 그리면 됐지 라고 생각했어요. 윤상원 열사 작업도 18살 때의 제 약속이었고 그동안 늘 마음에 두고 있었어요. 언젠가 꼭 그에 관한 그림을 그려야만 했어요. 그동안 부족함이 많아 미뤄왔는데, 지금은 시간이 더 지나면 못 그릴 것 같아 지금 그려야만 한다고 생각해요. 마침 좋은 기회도 만나고요.

이 : 그때 윤상원 열사는 도청에 남았었나요?
하 : 윤상원이라는 한 위대한 청년이 광주를 살려낸 거라고 생각합니다. 그는 누군가는 광주를 끝까지 지켜야 된다는 신념으로 그렇게 실행한 것이고, 저는 그림을 그려야 된다는 비겁한 욕망이 있었고요. 저는 그분을 존경하고 추모하고 싶은

마음으로 이미 오래전부터 그리고 있었어요. 80년 그날 윤상원 열사는 30세였어요. 저는 18세였고요.

이 : 수년 전 선생님 작업실 벽에 걸려있던 〈발포〉 작품을 보고 언제 그렸는지 물었더니 대학생 때 그렸다고 하셨어요. 30년 이상 작업실 그 자리에 걸려있었던 작품이라고 했는데 바로 그린 것처럼 생생했어요. 그 작품이 선생님께 마치 삶의 좌표 같은 작품이었군요. 몇 년 전 좀 더 큰 사이즈로 다시 그려서 화루에 출품하셨어요. 예전 그림에는 분노 같은 감정이 스며져 있다면 새로 그린 작품은 감정보다는 객관적으로 꼼꼼하게 기록하려고 한 것 같아요. 마치 조선 시대 행렬도 같은 느낌입니다. 그날을 정확하게 꼼꼼하게 기록하고 싶다는 의도였나요?
하 : 80년 5·18 이후 민중미술이 본격적으로 전개되었어요. 대부분 강한 그림들이 많았어요. 80년에 우리가 이런 일을 당했다. 억눌린 것들을 표출하고 어쩔 수 없는 분노가 담길 수밖에 없었어요. 그러나 그때는 저 스스로 작가로 준비가 부족하다고 생각했어요. 게다가 그런 표현 방식은 저의 정서와도 맞지 않았어요. 그러다 정조대왕 '수원능행도'를 보고 이런 방식이라면 제 인생을 걸만한 가치가 충분하다고 생각했어요.

이 : 그렇군요. 능행도 같은 기록, 그래서 기록하고자 하는 느낌이 더 강하게 들었습니다.
하 : 역사라고 하는 것이 시간이 흐르면서 인간의

감정, 의식이 축적되는 건데 어느 시기를 지나면 감정과 의식도 객관화됩니다. 객관화되는 그 지점에서 정형화됩니다. 사건이 일어난 직후에 표현하고 표출하는 것은 쉬울 수 있지만, 어느 정도 시간이 경과한 후에는 차분하게 되새기고 재현하고 기억하면서 마치 대하소설을 쓰듯 디테일하게 구체성을 담아서 그리는 것도 중요한 일이라고 생각합니다. 저는 역사화 되는 과정에 있어서 구체성이 필요하다고 생각해요. 그 구체성을 통과해야 가치를 획득하게 되는 것입니다. 역사가 작가의 주관적 관념으로 소비되면 작가 개인에게 의미 있는 일인지는 몰라도 사회적으로는 무슨 의미가 있을까요?

이 : 금강산이나 무등산, 혹은 5.18 발포와 같은 작품을 보면 화가로서의 책무가 느껴집니다. 스스로 감당하려고 하는 무게가 보입니다. 그러나 다른 한편으로 어느 날 문득 들린 작업실에는 아주 소소하고 예쁜 그림들이 눈에 띄게 경쾌합니다. 수묵 작업할 때는 절제하던 색깔도 화려하고, 꽃이 피고 봄이 오고, 감이 열리고, 멋진 수형을 가진 나무들이 위풍당당합니다. 자연과 세상에 대한, 화가로서 그리지 않을 수 없다는 아름다움을 분출하는 느낌의 그림들이 있어요. 그런 그림들에 대한 이야기가 듣고 싶습니다. 더군다나 남도는 햇살이 따뜻하고 자연이 자연답게 아름답고 수려한 곳도 많으니 예를 들면 남도 예찬 풍광이라고나 할까요?.

하 : 대다수 작가들은 하나의 주제를 정해 '나는

무슨 무슨 작가다' 라고 자신의 독자성을 표현하고자 합니다. 그러나 저는 애시당초 그런 작가는 되지 말아야겠다고 생각했습니다. '이 세상에 그릴 것이 너무나 많은데 저 스스로 나는 무엇을 그리는 혹은 어떤 것을 규정하면 내가 그것만 그리고 살아야 하는데 나는 내 삶을 그렇게 단순화 시킬 수 없다'라는 것이 이유입니다. 윤상원 열사 사업공모 심사 때 "당신은 무엇을 그리는 작가냐? 당신의 정체성은 뭐냐?"라고 묻는 분이 있더군요. 저는 "그런 류의 정체성을 묻는다면 나는 정체성이 없는 작가다."라고 대답했어요. 저는 역사를 그리고 싶을 때는 역사를 그리고 인물을 그리고 싶을 때는 인물을 그려요. 나중에 이것저것 그려놓은 그림에 일관되게 흐르는 무언가가 느껴진다면 좋고 아니면 마는 거다. 라고 생각합니다.

이 : 아~ 그래서 제가 인터뷰 준비하는 데 아주 힘들었어요. 작품들이 아주 중구난방 복잡하다냐으로… 하하… 농담입니다. 다행히도 매우 일관된 맥락이 있습니다.

하 : 사람들과 적극적인 교류를 안 하는 것도 굳이 세상과 교류 맺고자 하는 자각이 없는 편입니다. 제가 서울에서 만난 어느 갤러리 사장이 "작가는 젊었을 때 구상을 하고 나이 먹으면 추상으로 가는데 너는 구상을 그리는 걸 보니 아직도 초기 작가다." 라고 하더군요. 한마디로 말도 되지 않는 얼토당토않은 말을 듣고 예술가 예정된 코스를 가면 얼마나 재미없는 일이냐!!! 라고

생각했어요. 그때부터 "나는 내 꼴라지대로 하고 말 테다!"라고 생각했고 지금도 그래요. 내 안에 DNA는 현재도 있고 미래도 있지만, 과거도 있거든요.

이 : 단지 화가로서의 본능, 화가로서의 기본적인 미덕에 충실한 화가라고 생각했어요. 화가는 본인이 살던 시대를 담는 예술적인 그릇이라고 하죠. 그러나 한편으로 화가로서의 생기발랄한 자연에 대한 아름다움을 향한 표현 욕구도 느껴집니다. 소소한 꽃 그림과 호박 민화 시리즈와 드로잉들은 그림 그리기에 무한 애정을 가진 천진난만한 화가로서의 미덕이 느껴집니다. 나무 시리즈와 광활한 평야 굽이굽이 평야를 휘도는 강에 대한 예찬, 남도의 들에서 일하는 농부, 특히 일하는 여성 할머니와 밭일 연작도 꽤 있더군요. 자연과 사람 땅에 대한 남다른 애정이 느껴집니다. 세상의 모든 것들을 그리고 싶은 게 화가의 욕망이죠.

하 : 지금은 너무나 그리고 싶은 것들이 많기 때문에 이것저것 다 그려요. 특히 밭에서 일하는 할머니 어머니를 보면 가던 길 멈추고 경이롭게 봅니다. 도저히 그리지 않고는 배길 수 없는 성스러운 모습이에요.

이 : 하성흡선생님의 그림의 스승이라면 겸재가 아닐까 생각했습니다. 겸재를 방하고 임모하고, 끊임없이 의식하는, 작업의 원천으로서의 애정이 느껴집니다. 하성흡 선생님의 겸재 이야기를 듣고 싶습니다.

하 : 저는 겸재나 단원의 그림을 보면 천의무봉, 절망감을 느끼죠. 하늘의 선녀가 옷을 지으면 바느질 자국이 없다고 그러잖아요. 좌절을 느낍니다. 그분들이 한 대상을 생략하거나 곰살맞게 재해석하거나 그의 시각들을 보면 대단하다고 생각하기 때문에 아직도 못 벗어나 있어요. 그보다 더 잘하고 싶다는 욕구도 있고. 저는 제 그림에 있어서 특별히 스승이 없다시피 했기 때문에… 사실 겸재와 단원이 큰 스승이죠.

이 : 이태호 교수님께 한국 미술사 강의를 들으셨지요? 이태호 교수님의 조선 시대 화가들에 대한 강의가 한국화단에 자극을 주었지요.

하 : 이론적 바탕은 이태호 교수님의 영향이 지대하지요. 그러나 재료와 그에 대한 기법 등은 스스로 터득해야만 했어요. 박물관에 가서 작품을 보고 도록을 참고하고 여기저기 물어보고 하면서요.

이 : 그런 부분에서 많이 답답했을 것 같아요. 대학에서는 내게 필요한 전통적인 기법이나 조형을 공부하기가 쉽지 않지요. 무한한 자유가 있는 것 같은데 사실은 재료에 대한 최소한의 이해는 부족하기 십상입니다. 어느 작가님이 대학원 졸업 후에 혼자 박물관에서 옛 그림을 보고 스스로 재료를 찾아내면서 혼자 재료를 이해하는 데 10년이 걸리더라는 말을 들은 적이 있어요.

하 : 그림은 작품이 이루어지는 과정이 모두 물질

을 다루는 거잖아요. 정신과 관념이 강조되고 과정은 무시되기가 일쑤이다 보니 한계가 많았죠. 화가가 아무리 좋은 생각과 실력이 있어도 재료와 호흡이 일치하지 않으면 실패할 수밖에 없어요. 재료가 곧 작품이 되는데 그런 부분이 많이 간과되었고 일단 그런 점에서 저도 시행착오를 많이 겪었어요.

이 : 하성흡 작가의 겸재는 누구인가요?
하 : 겸재는 거인 같은 느낌입니다. 단원은 따뜻하고 섬세한 사람이라는 생각이 들어요. 겸재는 나름의 완성된 형태의 미의식, 조형의 정점을 찍은 화가로서의 완벽한 기량이 느껴지고 단원은 조숙한 천재 같은 느낌이 들어요. 음악가로 비유한다면 겸재는 베토벤, 단원은 모차르트 감성이라고 할까요? 너무 뛰어나요. 그 안목, 대상에 핵심을 간파해내고 그것을 표현해내는 능력, 그 점을 가장 배우고 싶어요.

이 : 이건 좀 다른 이야기이지만 제가 선생님 작품을 정리하다 보니 저랑 꽤 많은 작업을 했더라고요. 어느새 10년이라는 시간이 훌쩍 넘어갔어요. 그사이 다른 전시는 안 하셨고요.
하 : 그림을 감독하고 봐줄 사람이 있다는 것이 긴장되고 그림을 더 열심히 그리게 되는 요인이 되었어요. 저 스스로는 쉽게 타협하게 되는데 지켜보는 기획자가 있으니 객관화 부분에 더 신경이 쓰였습니다. 형식적으로는 나름 발전된 그림을 그릴 수 있었던 것 같습니다.

이 : 2015년인가요? 대흥사 대웅보전에 전시되었던 감로탱화를 해남 '평생도'로 번안해서 작업할 때 당시 제게 이빨이 다 뽑힐 정도로 힘들었다고 호소하셨어요. 엄청 죄책감을 느꼈습니다.
하 : 탱화를 해본 적이 없는 데다가 자료도 조사하고 연구해가며 제 나름대로 탱화를 그려보는 작업을 했습니다. 시작을 하고 보니, 탱화라는 것은 종교적 이상을 구현하는 그림이기 때문에 정확한 틀이 있는 것이잖아요. 작가가 언제 스스로 그런 작업을 해보겠어요. 좋은 공부가 되었어요. 여름에 긴장하고 작업하다 보니 치아가 많이 안 좋아졌습니다.

이 : 다시 한번 몸을 아끼지 않고 작업해주셔서 감사드립니다. 선생님께서 그 작업을 하시는 도중에 굉장히 힘들었다고 호소하셔서 대흥사에 〈감로탱화〉 원작을 다시 보러 갔었어요. 전시 후에도 대흥사에 갈 때마다 다시 보게 되었어요. 김은숙 작가는 그 탱화를 부분 부분 촬영도 했습니다. 대흥사에 〈감로탱화〉를 비롯한 대웅보전 내부 탱화는 대한제국 왕실에서 대흥사에 시주하여 모두 다시 그리도록 한 것이었어요. 광무 5년 1901년으로 기억합니다. 그림 오른쪽 하단에 발주자, 시주자들 이름이 있어요. 황태자 황태자비, 왕실 종친 누구누구… 이름들이 기록되어 있어서 흥미로웠습니다. 이 그림을 보면 불교 경전에 충실하게 그려진 그림이긴 하나 이미 그때는 근대화가 상당히 진척되어 서양문물도 드나들고 어떤 면에서 조형적으로는 그 안에 원근도 있고

강약도 있고 이전의 그림과는 조금 다른 느낌을 받았습니다. 당시 왕실에서 시주하여 제작했으니 마지막 왕실 화원에 속한 예술가 특별히 당대 뛰어난 기량을 가진 예술가들이 제작했을 거라 짐작합니다. 지난 120년 동안 계속 외부에 노출되어 있어서 날로 훼손되어가는 것이 안타깝긴 하나 정말 훌륭한 유물이라는 생각이 들었어요. 회화적으로도 아주 특별한 작품이라고 생각합니다.

하 : 탱화도 기본적으로 그리는 틀이 있지만 조금씩 시대에 따라서 양식이 변화하더라구요. 자기 개성에 맞게끔 변화하면서 그 시대에 감각에 맞추는 거죠.

이 : 왕실에서 제작했다면 당대 최고의 기량이 모인 거니 당연히 그런 작품들이 그 시대의 기준이 되는 거겠죠.

이 : 한국화에 대한 이야기를 하고 싶습니다. 한국화를 선택한 이유는 당시 전남대에 계시던 이태호 교수님 영향인가요?

하 : 한국 사람이 이런 그림을 그려야 한다는 건데요. 이태호 선생님의 슬라이드 강의를 통해 옛사람들의 그림을 처음 보게 되었어요. 감탄하면서 이렇게 멋진 그림들이 있었구나. 지금은 관련된 책도 많이 있지만 80년 그 당시만 해도 이태호 선생님이 직접 발로 뛰면서 찍어온 사진들을 너무나 생생하게 본 거에요. 충격적이기도 했어요. 결코 우리 그림이 서양 그림에 비해 훨씬 뛰어나다고 생각해서 전공을 바꾸게 됐어요.

이 : 아까 서두에서도 말씀하셨지만 고향이 진도시죠? 진도와 부모님 아버지 어머니에 대한 이야기를 따라가다 보면 자연스럽게 하성흡작가와 작품에 대한 실마리가 풀릴 듯합니다.

하 : 그때가 초등학교 2-3학년 정도 됐을까 아버지 따라서 국전 순회전을 보러 갔었는데 옹벽이 그려진 변관식 선생님의 그림을 보게 됐어요. 왜 풍경이 아니고 도시옹벽이 그려져 있지? 라고 의아하게 생각했는데, 아버님께서는 이것 좀 보라며 너무 굉장하지 않냐고 연신 감탄을 하셨어요. 그런 식으로 아버지는 제게 그림을 볼 수 있는 여러 경험을 주셨어요. 그때 봤던 그림이 여인좌상 같은 거. 지금도 기억나는 아버지가 감탄하시면서 보시던 그림들…. 집에 화집도 많이 가져오셨어요. 화집을 한 장 한 장 넘기시면서 저에게도 오라고 해서 같이 보고했어요. 어렸을 적 가장 큰 스승은 아버지셨죠. 서실에 다니며 붓글씨도 배우게 하고요. 어린 시절에 서예를 해본 경험 때문에 한국화에 쉽게 적응할 수 있었어요. 서예를 하면서 붓의 운필을 배우게 되고 그게 그대로 몸에 남아 있어서 그림을 그릴 때도 적용되었습니다.

이 : 그런 점에서 보면 지금 정작 필요한 조기교육은 하지 않는 것 같습니다.

하 : 한국화에서는 필력이 가장 필요한 기량이죠. 화단에 영향력이 있는 모 선생님께서 제 그림을 보고 그림을 누구한테 배웠는지 물으셨어요. 제 그림에 필력이 있다며, 그분 말씀이 요즘

대부분 한국화 그림들이 먹이 둥둥 떠다닌다면서요…. 저는 어렸을 때 서예를 하면서 어느 정도 훈련이 되었던 것 같아요. 제 대학 은사님 중에 방의건 교수님께서는 홍대에서 이상범 선생님께 지도를 받으신 분인데, 이상범 선생님께서 학생들한테 필력을 강조하셨다고 합니다. 얼마 전에 현대 갤러리에서 청전과 소정 두 거장 전시를 해서 청전그림을 가까이 볼 수 있었는데 스승의 음성이 그대로 들리는 듯했습니다. 필선의 맛이 조선의 맛인데 지금은 쉽게 버리니 아쉽죠. 지금 보아도 정말 세련된 멋스러움인데요.

이 : 하성흡선생님의 아버님은 진도에서 언제까지 사셨나요?
하 : 중학교까지 진도에서 계시고 중학교를 졸업하고 고등학교 진학을 위해 광주로 오셨다고 합니다. 정서적으로는 진도분이시죠.
이 : 어머니는?
하 : 어머니는 광주분이셨는데요. 면장 집 딸이었으니 풍류도 아시고 어머니의 풍부한 예술적 소양과 아버지의 그림을 좋아하는 부분을 제가 닮았어요. 할아버지도 그렇게 그림을 또 좋아하셨다고 해요. 하지만 두 분 다 그림을 그리시지는 않으셨어요. 아버지께서도 평소에 야단치다 가도 제가 그림 그리고 있으면 흐뭇하게 보셨어요.

이 : 마지막으로 한국화에 대한 이야기를 하고 싶어요.
제가 규모 있는 한국화 전시를 본 게 언제였는지

기억이 별로 없는 것 같아요. 그동안 한국화를 전공한 큐레이터도 별로 만나보지 못했고요. 그만큼 한동안 우리 그림에 구멍이 뚫려있었다고 생각해요. 저도 사실은 큐레이터를 하다가 '내가 너무 아는 게 없다' 이런 생각이 들어서 이태호 선생님을 은사로 공부를 시작하게 되었어요. 그래도 여전히 정말 코끼리 다리 더듬는 식이라고 생각했어요. 그러나 지난 5년 사이에 해남에 있으면서 행촌 선생님의 소장품을 정리하고 전남 국제 수묵비엔날레를 만들면서 비로소 한국화에 대해 이해를 하게 된 것 같아요. 행촌 선생님이 수집한 작품을 정리하다 보니, 대학원에서 강의를 들을 때도 공감되지 않았던 것들이 이곳에 와서 살게 되니까 공감이 되더라고요. 그 사람이 살았던 환경, 소쇄원에서 중세 사람의 의식을 따라가 보는 것처럼 공재를 이해하려고 하다 보니까 수묵 그림으로 무엇을 하려고 했는지에 대해서도 느껴졌죠. 소치, 초의, 미산, 남동 그림들을 직접 보게 되니까 뭔가를 조금은 알 것 같았어요. 지난 30년 이상 한국화에 대한 배려가 없었죠. 국가적으로도 세계화에 발맞춰 가다 보니 80년 광주민주화운동이나 이후 문화도 일본문화나 서구문화가 즉각적으로 쏟아져 들어왔었죠. 최근에 들어서는 동시다발적으로 같이 움직여지는 정보화의 홍수 속에서 사는데 한국화에 대한 수묵 그림에 대한 거론도 거의 없었어요. 연구도 미미했고요. 그런데 이태호 선생님 같은 경우도 수묵비엔날레를 하는 데 도움을 청하려고 하니 그런 거 하지 말라고 할 정도로, 시대가 달라졌

으니 마치 응급실에 누운 나이든 환자처럼 그런 느낌이었어요. 그런데 수묵비엔날레가 출범하고 그 이후에 수묵화가를 자처하는 분들이 많아지고 즉각적으로 협회도 생기고… 활동이 일어나고 있는 것 같아요. 수묵비엔날레가 없었으면 어쩔 뻔 했나 싶을 정도입니다. 관련된 전시도 아주 많아졌어요.

하 : 저는 그게 과도기적 현상이었다고 봅니다. 어느 정도 시간이 지나면 다시 회복될 거라고 생각해요. 일본 같은 경우도 우리보다 훨씬 더 국제화되었음에도 불구하고 전통을 충분히 보호하고 유지하면서 살아가잖아요. 또 정책적 측면뿐만 아니라 작가들에게도 책임이 있다고 봅니다. 60~80년대 한국화 호황기에 너무 쉽게 그림 그려서 스스로 이런 결과를 초래한 측면이 없지 않습니다. 한국화 분야에서 작가 사후에도 연구되고 회자되는 이중섭, 박수근 같은 작가가 있는지 소정 변관식 청전같은 작가는 있지만 치열하게 예술적 성과를 이루어 낸 작가군이 많지 않고. 현재의 한국화 작가들도 서양적인 조형 의식에 더 익숙해져서 있어요. 종이에 먹만 썼다뿐이지 생각이나 표현은 한국화의 정체성과는 맞지 않는 부분이 있는 것 같고요. 한국화는 한국화 나름의 독자적인 사유체계에 기반 한 작업이 많아져야 한국화가 전체적으로 사는 거지요. 지금의 한국화는 일단 힘이 필요합니다. 예술 혹은 그림이 가지고 있는 파워라는 게 있잖아요. 그런데 뭔가 어정쩡하게 하고 있다는 생각이 많이 들더라고요.

이 : 최근 들어 청전이나 소정 같은 스승이 없다는 것인가요? 저는 지난 100년의 역사가 근본 원인 이라는 생각입니다.

이 : 작품의 재료에 대한 결벽도 없으신 거죠. 다양한 종이와 캔버스 먹과 채색 아크릴도 쓰고 진지하고 엄격하게 전통적인 방식으로도 작업하고요. 저는 그 점이 바로 '화가다'의 기본이라고 생각합니다. 화가로서의 자유로움이 생각을 넘어 재료로까지 넘나드는 것이라는 생각이 들어요.

하 : 한국화는 캔버스와 유화로도 그릴 수 있어요. 그러나 먹과 종이를 자유롭게 쓰는 서양화가들은 드물죠.

이 : 국제수묵워크숍때 해외 작가와 국내 서양화가들도 참여하였습니다. 그분들은 먹과 종이를 처음 써 보는데도 불구하고 나름 빠른 이해를 하고 자신의 작업을 하는데 쉽게 적응했습니다. 올해 전주 한지에서 유사한 프로그램을 했는데 다들 이구동성으로 한지에 적응하는데 너무 어려웠다고 했어요. 무엇이 다른 점일까요? 최소한 재료의 문제는 아닌 것 같습니다.

하 : 한국화는 사전계획이 안 되면 대부분 실패하기 때문에 저도 한국화로 전공을 바꾸고 나서 일년은 엄청 힘들었습니다. 추상적인 작업은 큰 상관은 없지만 형태를 갖추는 그림을 그리는 경우에는, 공간에 대한 철저한 이해가 선행되지 않으면 구현이 어려워요. 서양화에는 여백이라는 것이 없잖아요. 조형적인 특징 때문에 계획적으로

그려야 하고 붓에 힘도 느껴져야 하고요.

이 : 하성흡 작가는 한지와 먹뿐 아니라 다양한 재료를 자유롭게 사용합니다. 그럼에도 불구하고 전통회화에 대한 '부채' 혹은 '뿌리 깊은 의식' 같은 것이 깊게 느껴지는 것이 한편으로 매우 안타깝습니다. 그 부분에 대해 자유로워지는 것이 하성흡적인 회화라고 생각합니다.

이 : 앞으로 작가로서 바램이나 하고 싶은 일은 무엇인가요?

하 : 오랫동안 마음에 채무로 남아있던 윤상원 열사를 그리고 윤상원 열사가 끝나면 광주항쟁의 역사를 본격적으로 그려보고 싶어요. 저의 궁극적 목표는 광주의 역사화입니다. 제가 80년 그날 제 삶과 죽음을 걸고 한 약속인데 지켜야 할 때라고 생각합니다. 수묵으로 역사화를 그려보고 싶어요. 역사화는 구체성이 필요합니다. 제가 50점 이상의 무등산 장동풍경 금남로 등등을 그리는 것도 그 역사화를 그리기 위해 겪고 있는 과정일 수 있어요. 제가 광주항쟁도를 그린다고 하면 광주를 그리는 것이기도 하기 때문입니다. 박승희 열사도를 그리면서 실제로 박승희 장례 행렬보다 그 주변 풍경을 그리는 것이 훨씬 더 힘들었어요. 사람들이 살고 있는 공간이 중요하니까요. 공간에 담겨 있는 구체성과 공감 능력이 있는 작품을 하고 싶습니다.

이 : 나무를 그린 작품들이 매우 인상적이었어요.

하 : 나무 그리는 게 어려워요.

이 : 뭐 하나에 꽂히면 그걸 들이 파는 느낌. 나무에 꽂히면 온 동네 나무들을 다 찾아서 그리고, 매화 하면 온 세상 매화를 다 찾아서 그리고….

하 : 매화를 그리면 선배들이 매화를 어떻게 그렸나 자료 검색해서 또 다보고….

이 : 긴 시간 유익한 대화였습니다. 감사합니다.

Profile

하성흡 Ha, Sung-Heub 河成洽

광주 출생
전남대학교 미술학과 졸업

2019	해남국제수묵워크숍(해남문화예술회관), 풍류남도아트 프로젝트(행촌미술관), 대흥사展
	의재 미술상 본상
2018	한국수묵해외 순회전(상해, 홍콩), 국제 수묵비엔날레 종가전(목포), 한중수묵화 교류전
2017	동신대 30주년 기념전, 광주화루(국립 아시아 문화전당) 담양10경전(담빛예술창고)
	전남국제수묵프레비엔날레 남풍(유달산미술관), 아름다운 절 미황사전(학고재)
2016	미황사 자하루미술관 개관기념전, 김광석 20주기 추모전(홍대아트센터갤러리)
	녹우당에서 공재를 상상하다(녹우당 충헌각), 영암전(광주 신세계갤러리)
	G&J갤러리개관전 수묵으로 사유하다전(인사동 마루), 영호남 수묵화 교류전(소치미술관)
2015	풍류남도만화방창(강진, 해남), 특별전'담양'(국립광주박물관)
2014	잊지 않겠습니다(미테 우그로), 아시아를 사유하다(방콕 넘팅갤러리)
2013	풍죽전(국립광주박물관)
2011	분쟁의 바다 화해의 바다(인천아트 플랫폼)
	남도묵향 내일을 가다(광주시립미술관)
	'내외지간'전(광주시립미술관)
2010	5 · 18 민중항쟁 30주년기념전(U스퀘어)
2008	한중 수묵화 교류전
2007	도시와 자연(의재미술관, 중국관산월미술관)
2006	개인전(오픈스튜디오), "섬"전 (광주신세계갤러리)
2003	"광주찾기"전(신세계 갤러리), 수묵화의 흐름전 (의재미술관)
2000	영남 호남 그리고 충청전(대전 시립 미술관)
1999	개인전(소쇄원 4 8 영전), 이발소그림(신세계갤러리)
1998	남도문화의 원류를 찾아서(신세계갤러리)
1997	광주비엔날레 본전시(광주비엔날레관)
	광주전(송원갤러리)
	개인전(신세계갤러리)
1996	오늘의 지역작가, 금호갤러리
1995	개인전(인재갤러리)
1994	개인전(아트스페이스 샘터)
	이 작가를 주목한다(동아갤러리)

광주광역시 동구 장동 51-38 번지
shimwoo1300@daum.net

born in Gwangju
Graduated from fine arts department of college of the arts of Chonnam National University

2019 Haenam International Sumuk Workshop(Haenam Art&Culture Center)
 Pungruenamdo art project(HaengChon Art Museum), Daeheungsa Exhibition
 Uijae Art Award Prize
2018 Korea Sumuk overseas Exhibition(Shanghai, Hong Kong)
 Jeonnam International Sumuk Biennale Jeonnam Jongga Exhibition(Mokpo)
 Korea-China Sumuk Exchange Exhibition
2017 Dongsin Uni. 30th commemorative Exhibition
 Gwangju Hwaru(ACC), 10 landscapes of Damyang(DamBic Art Storehouse)
 Jeonnam International Sumuk Pre Biennale South-wind(Yudal Art Museum)
 Beautiful Temple-Mihwangsa(Hakgojae Gallery)
2016 Jaharoo Art Museum opening commemoration
 KIm Gwangseok 20th memorial Exhibition(Hongik Art Center)
2015 Pungruenamdo Art Project (Kangjin, Haenam)
 Special Exhibition 'Damjang' (Gwangju National Museum)
2014 Sorry, Won't forget (mite-ugro)
 Appropriate the Asia (Bangkok, Numthong gallery)
2013 'Bamboos biowing in the wind" Exhibition (Gwangju National Museum)
2011 Sea of the conflict, Sea of reconciliation (Incheon Art Platform)
 Namdomukhyang Go tomorrow (Gwangju Museum of Art)
 'Naeoejigan' exhibition (Gwangju Museum of Art)
2010 5.18 Democratic Movement 30th. memorial Exhibition(Gwangju U square)
2008 Korea-China Sumuk Painting Exchange Exhibition
2007 City and Nature(Uijae Museum, China Gwansan Museum)
2006 Solo Exhibition (open studio)
 'islands' Exhibition (Gwangju Shinsegae Gallery)
2003 'Find Gwangju' Exhibition (Gwangju Shinsegae Gallery)
 Flow Exhibition of Sumuk painting (Uijae Museum)
2000 Yungnam, Honam and Chungchong Exhibition (Daejeon Museum of Art)
1999 Solo exhibition (Soswaewon 48 yeong Exhibition)
 Barbershop paintings(Gwangju Shinsegae Gallery)
1998 Searching for roots of Namdo Culture (Gwangju Shinsegae Gallery)
1997 Gwangju Biennale Main Exhibition(Gwangju Biennale Pavilion)
 Gwangju exhibition (Songwon Gallery)
 Solo exhibition (Gwangju Shinsegae Gallery)
1996 Local artists today (Kumho Gallery)
1995 Solo exhibition (Injae gallery)
1994 Solo exhibition (Artspace Samtoh)
 Paying attention to this artist (Donga gallery)

HEXAGON 한국현대미술선
Korean Contemporary Art Book